U0042387

攝影藝術簡史
A Brief History of Photographic Art

鄭意萱 · 著

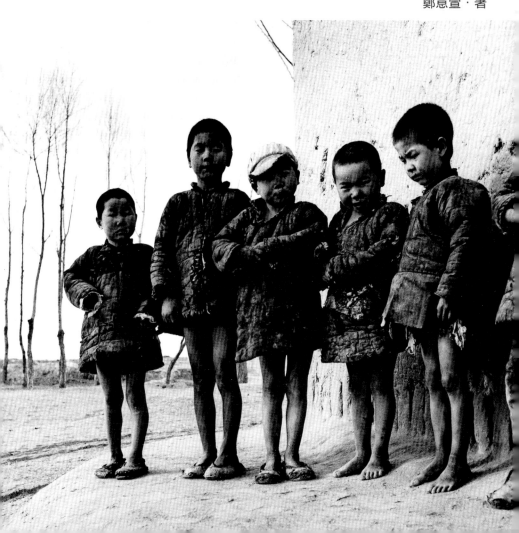

攝影藝術簡史

A Brief History of Photographic Art

藝術家出版社
Artist Publishing Co.

前言

每一張照片，都有自己的故事。

述說著攝影者的心情與當下的一刻。

從攝影藝術的角度來看，這些不僅僅是個人的故事，而是一個家庭、社會或一個文化、時代的縮影。遠自1839年的第一張照片，到21世紀各式媒材混合的照片，近兩百年來，攝影不但豐富了人類的藝術創作，也成為藝術中的要角。攝影藝術的地位，已無庸置疑。

其實，攝影藝術的發展還頗戲劇化的。儘管攝影術革新了人類的影像文明；在開頭的一百年，攝影與藝術並沒有適切地吻合、銜接，攝影乃以應用層面為主；甚至到了人手一機的時候，它的創作也只停留在紀實攝影的簡單變化間。直到達達、超現實主義藝術的啟蒙，攝影才真正進入藝術的殿堂。而兩次世界大戰也影響了五十年以上的紀實攝影創作。直到戰後二十年（1970年代），攝影進入了觀念藝術、地景藝術、錄影藝術等……，也不再避諱色彩，開始了系列式、拼貼式、圖文式、裝置型的跨影像創作，導演出編導與矯飾攝影，再造就攝影藝術新的起跑點；之所以在1980年代成為純藝術領域的主角。當然，1980年代的各類文化運動更少不了攝影創作：在反（舊有）文化、反（既定）概念的同時，攝影藝術的成果快速地抵達巔峰，也再混合了更多的媒材與技法。而在1990年代（或過去的十餘年間）攝影藝術堂而皇之為主流藝術，也是1970年代發的芽，於1980年代成長茁壯得來。不過二十餘年的光景吧！

在所有的藝術型態當中，攝影算是應用層面最廣的了。小至個人，大至工商廣告、新聞、太空與醫學各方面。而這些層面不但沒有反斥藝術上的價值，倒是拓展了它的藝術創作。今天，時尚、廣告、人像或新聞紀實之間的攝影，在在融入了攝影藝術，各以創意取勝。而攝影藝術獨有的真實、仿真實與影射真實，也變成真實世界裡的不可或缺。

在這本書裡，每一張照片，不但有自己的故事，它們也承先啟後地代表著攝影與藝術、與人類間的歷史。這些照片，也是我們的故事。

鄭意萱

2007年5月20日

目次

懷特　環圈　作畫式攝影作品　鉑板翻製　1899年

1

攝影技術的發現
A Exploration of Photographic Techniques

攝影的源頭，不但要從1826年談起，其實，更要追溯到西元前4世紀。

那時，古希臘人就注意到一種現象：有光線通過牆或窗間的小孔時，會在相對面的牆上映出外面的倒影。而哲學家亞里斯多德也發現孔愈是細小，映像就愈是尖銳分明的事實。這種光、細洞與倒像的原理，亦即所謂的「暗箱原理」（Camera Obscure），到了文藝復興時代就與繪畫契合，做為仿效真實、模繪真實的工具之一。

由大型的房間式、帳幕型——人在裡面仿描倒影，到桌型箱、伸縮型，改至加裝凸透鏡與折射鏡片的可攜式木箱；這些可以觀察實景的箱子，配合著光學的研進，不斷地變化、改良，也慢慢形成現代相機的雛型。

映出的影像確實愈見清晰，暗箱也趨於輕便、堅固，但是所捕捉的真實影像，是會隨著日光轉換而變化、消失的。在這個階段，繪畫作品倒是更形逼真，卻仍無法留住暗箱中的影像。

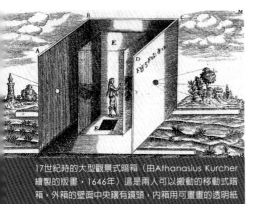

17世紀時的大型觀景式暗箱（由Athanasius Kurcher 繪製的版畫，1646年）這是兩人可以搬動的移動式暗箱，外箱的壁面中央鑲有鏡頭，內箱用可畫畫的透明紙製成。

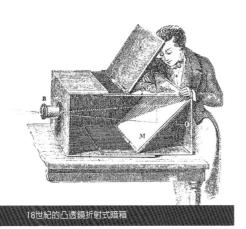

18世紀的凸透鏡折射式暗箱

尼爾皮斯、達蓋爾、達伯與濕火棉膠攝影法

1826年，研究爆破的發明家——尼爾皮斯（N. Niépce），在嘗試了石版創作後，首次將溶劑感光與暗房效應結合，而留住了暗箱裡的影像——他用白蠟板塗上瀝青液，做為感光板，再浸泡於薰衣草油中，終於留下所拍影像的潛像（Latent Image），成為史上第一張攝影作品。光、被攝體與感應面的作用在此融會，成就了攝影技術，否則它永遠只是折射後的幻象，瞬息萬變，無法載截時間的某一刻。

攝影能夠記錄真實、複製真實的特

性，成為當時的一大驚奇，也在時代的推進中，不斷地增加它的可能。當然，每一個步驟或發明，本就是沿著前人的經驗，是累積、排列組合的再創造。科學家在某方面來說，也好像藝術家，正好站在某個點上，點燃火引，成為一個代表性名詞。攝影技術發展的起頭，也就是1826年至20世紀初期，有多種不同的攝影方式，主要包括達蓋爾法（Daguerrotype）、卡羅法（Calotype）、溼火棉膠法（Wet-Collodion process）、蛋清法（Albumen process）、溴化銀膠法（Gum Bichromate process）等五種。在演化中，各執優劣，各有它們的愛好者，也另外造就了第一波的攝影藝術。

原先，尼爾皮斯必須耗費六十到一百個小時，才能完成感光的部分。到了1839年，有了達蓋爾的加入合作，才實驗出新一代的感光板與定影液。他們以「達蓋爾法」為名，申請到法國政府的專利，正式承認了攝影術，也同時製作了第一台在市面上販售的照相機。達蓋爾法使得感光時間縮短，並且可以轉製負像為正像，讓攝影完成了真實輸出的功能。之後，在達伯風行於1850至1860年間的「卡羅法」裡，感光時間再次縮減，並且又發現了鹽紙貼印的複製性，可以將負像紙重複貼印正像紙，重製出多張照片。它的圖像著重於色調層次，線條則較模糊。

19世紀的繪圖機。有特殊的稜鏡構造，可以同時看到繪圖紙與被畫的景物，由光學家切瓦利爾（Charles Chevalier）設計。

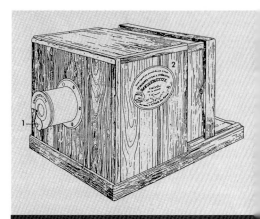

1839年，第一台在市面上販售的木製照相機，由達蓋爾與居臘士（Girox）合作生產。（1）觀景窗上有迴轉片可控制曝光；（2）側面有標籤，後方的箱子可以移動，以調整焦點。

11

另外，「溼火棉膠法」由於它的感光可以在幾秒內完成，較適合新聞攝影的拍攝，即使操作程序複雜、工具繁重，也與蛋清法一樣大受歡迎，並取代了達蓋爾法與卡羅法。而「蛋清法」，乃融合蛋清液為感光材料，雖然感光期要數分鐘到數小時，但是製作簡便，圖像的質面光滑、粒子清晰、效果也穩定，往往用作建築物、風景的攝影。「溴化銀膠法」則為賽璐璐膠板法（今日所用的膠捲片）的前身，它也盛行到19世紀末，並多用於攝影創作。除此之外，當時也還有近十多種的感光洗像方式，像是鐵片法、炭粉法、鉑印法⋯⋯，但到了1888年，自從柯達公司製作了輕便、感光快、解析度又高的膠片後，其他的方式都式微了。

多款造型的相機

在洗像技術進展的同時，事實上，相機的變化也五花八門。

當時，任何與攝影相關的舉動都蔚為風尚，代表著摩登與進步的生活。人們紛紛進入攝影工作室被拍攝、傳送照片或購買相機，做出簡單的空中攝影及全景攝影。同時也有各種大小款式的相機出現市面，包括手杖型、槍隻型相機，鐘錶、偵探型袖珍相機、接近視感的立體照相機。此外也發展出捕捉動態的連動攝影機，它不但拍攝到快動作的過程，並且觸使了電影技術的發明。

「連動攝影」（Chronophotography）的創作其實包含幾種不同的方式。它可用多個鏡頭、多台相機連續拍攝，形成多張連續照片，或用快速轉輪的方式，將動作留在同一張照片。它除了發展出電影製作與其影像，也激發畫家們去思考物體的多面變動性，直接影響未來主義，布置起立體與超現實主義的搖籃。

作畫式攝影

當然，攝影之於繪畫的影響不容易辨定，但是，繪畫賦予攝影的影響卻是

尼爾皮斯　窗外的景色　照相製版作品
　　1827年製成的原作乃為白蠟與瀝青呈現的負像，已經遺失尼爾皮斯的攝影法，是讓薰衣草油溶解潛像的暗部（露出白蠟部分），而使潛像的亮處變硬（瀝青液於是凝固），才完成一張負像作品。（右頁上圖）
達蓋爾　巴黎聖堂大道　達蓋爾法　1839年
　　達蓋爾是用鍍銀銅板充以碘蒸氣，製成碘化銀的感光板（感光時間約為十幾分到十幾小時），再用汞蒸氣顯影、蘇打水來定影。由於產生的負像極為脆弱，所以只能複製一次（負像若要轉製成正像就會完全損壞）。（右頁下圖）

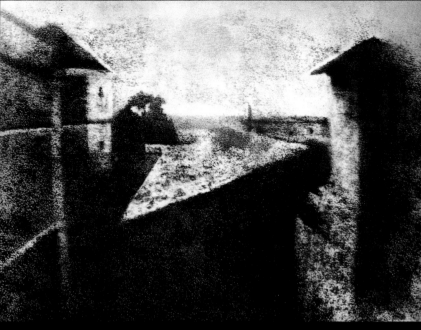

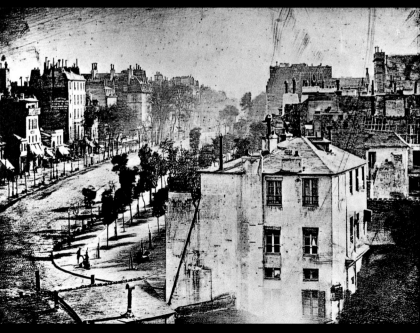

有跡可循，甚至牽連了幾十年，像是創作上的包袱。

在1850年代，攝影作品兩度被排擠於法國沙龍展門外，並且引發了一連串的駁斥與貶低。事實上，當時有許多畫家嘗試著攝影創作，一方面為了掌握實景的描繪，一方面也出自好奇與創意，拍出不少當代或前代畫風的攝影，形成第一代攝影藝術 ──「作畫式攝影」（Pictorialism）。

作畫式攝影，彷彿傳承著自然主義或寫實主義畫派，試著展現大自然寫實的、簡單沉靜的柔與美。在勒葛雷（Gustav Le Gray）的作品裡，我們想到英國式的風景畫。而羅賓森（Henry Peach Robison）的〈逝去〉與愛莫森（Peter Henry Emerson）的〈收割〉，又在型態與主題上，響應著馬奈與米勒的畫作。雖然當時風行以照片拼貼與負片重疊來成就攝影創作，但是，其中的特數 ── 雷藍德（O.G. Rejlander），卻重疊出寓意、神話與意識型態，為「照相蒙太奇」（Photomontage）開路，是攝影與創意完整結合的先例。在作品〈兩種生活〉當中，他以卅張底片合成左方的娛樂、中間的悔恨，與右方的勤勉，喻事性地傳達人生的因果關係。

所以，不管是製出畫感也好，重疊剪貼照片也好，攝影已經發展出它自有的創作模式。而人們因襲著幾千年來的繪畫鑑賞角度，來比較這種逼真或同是平面的創作，其實是不客觀的。技術上，它既無法呈現彩色，又不能真製真實（事實上，就算當今的標準鏡頭，也與人眼的視角有段差距）。既然人類執著於發明科技產品，就不該訝異於科技與藝術的牽繫。畢竟，當科技走入生活時，藝術家也只不過應用他手邊的工具罷了。

多數的作畫式攝影，雖然不及雷藍德的意境，但是也在畫意中進展，有著不同的表現。當時有些藝術家，為了要臨摹學院派畫風，製造圖面的模糊感，竟然故意搖動攝影角架或者在底片塗刮出刷痕，或是浸漬色液、自行上色，結合出圖畫的質感與不同的試驗成果。像是德馬緒（Robert Demachy），往往用雙色膠（黑色、暗紅色）加水或炭粉，再用畫筆重刷，而卡麥隆（J. M. Cameron）

達伯（W. H. Fox Talbot） 開著的門 卡羅法 1843年
　　達伯用醋酸液濕塗硝酸銀紙，充以碘蒸氣——感光時間為十幾秒到十幾分之間，再用末食子硝酸液顯影，次亞硫酸鈉液定影。他用鹽紙來貼印正負像（Contact Print），因而達伯法又稱鹽紙法（Salt-Paper Process）。（右頁上圖）
阿爾道夫‧布朗（Adolphe Braun） 炭粉法 約1865年（右頁下圖）

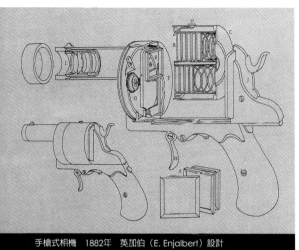

手槍式相機　1882年　英加伯（E. Enjalbert）設計
鏡頭可以調整，內部有彈簧裝置牽動底片的替換。此時的各式相機，多半已用改良的乾火棉板或溴化銀紙做為底片，較為輕巧方便。

以特寫式的失焦，帶出遠近不同的模糊與神祕性。另外，懷特（Clarence H. White）的作品有印象主義繪畫的格調，又蘊藏著惠斯勒的白，以及日本版畫的冷峻。

　　整體來說，到1880年代，由於新相機的上市、照相人口增多，間接豐富了作畫式攝影的成員。他們集結成社，進軍各項沙龍展，並且由英法兩地擴展到美國及他地。在20世紀初，紐約的作畫式攝影家們，為了對立歐洲的沙龍結構，還以畫廊展出的形式，共列前衛主義的陣容，並且發展出新一代的攝影藝術。

　　確實，作畫式攝影有它的屬性與正面影響，它突顯了攝影技術的特質與可能性，也一直牽繫著之後的攝影藝術。它在不斷的實驗中，以各種混合的感光、洗像方式，結合了攝影、創意與美。它像是畫，但畢竟不是畫，它以機器創作出當代的美，它展現了它的時代。

1 馬瑞（Etienne-Jules Marey）　彈跳的球—跳躍路線的研究　連動攝影作品　溴化銀膠片製作　1886年
　連動攝影的構想約從1850年起始，再由圓碟片的輪轉方式，進步到馬瑞發明的槍枝攝影（1882年）、輪盤加上柯達膠卷。此法乃利用人眼十分之一秒的潛像停留，快速重疊連續動作，成為電影製作。

2 隆德（Albert londe）　Jean Charcot（人名）　連動攝影作品　1890年
　用十二個鏡頭的相機來拍攝：以電力裝置控制其開關，來捕捉連續動作。另外，還有謬部禮居（Edweard Muybridge）等人也用同樣方式，用來調查動物的運動實況，最多則用到卅六架攝影機。

3 安娜‧阿金思（Anna Atkins）　氰化法　約1850年

4 約翰‧莫朗（John Moran）　立體攝影法作品　約1864年

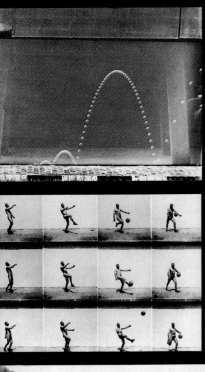

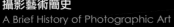

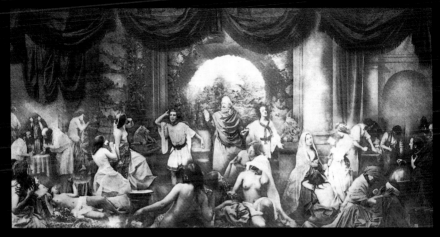

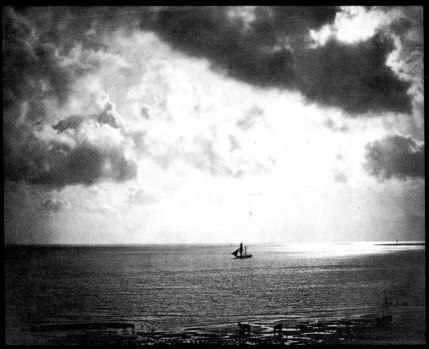

雷藍德　兩種生活　溼火棉膠法　1857年（上圖）
勒葛雷　波浪　作畫式攝影作品　蛋清法　1856年
　　這張作品是將兩張作品重疊（天空、海面各一張）。它事實上有光的浪漫美感，像是印象派畫風。（下圖）

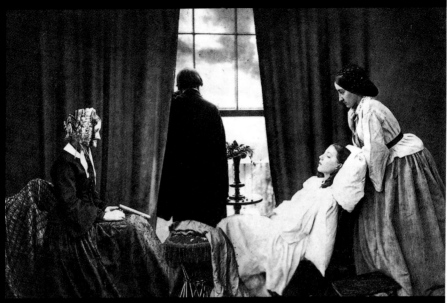

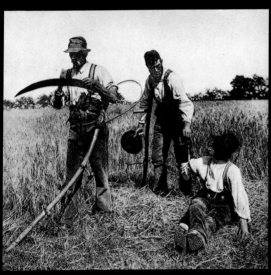

羅賓森　逝去　作畫式攝影作品　溼火棉膠與蛋清法混合製作　1858年（上圖）
愛莫森　收割　作畫式攝影作品　鉑板翻製　1888年（左下圖）
德馬緒　搏鬥　作畫式攝影作品　溴化銀膠板、色粉　1904年（右下圖）

曼・雷　「美味系列」印象作品　1923年

曼雷，確實是20世紀前期的代表性攝影家。他首先參與達達主義，完成既成品與既成品的拍攝。在1920年發現印象，又以自己的名字賦名光攝影（Rayography），隨後再將印象付諸動像，完成他的第一部電影。在超現實主義活動中，他仍以不斷的實驗做出 各種詼諧的、隱喻的影像，幾近囊括了超現實主義的攝影型態。

2 攝帶式相機與攝影藝術
Portable Camera and Photographic Art

攜帶式相機的開端

　　攝影藝術，起於作畫式攝影的創作，它們工於寫實、印象畫派的美感，卻也在實驗當中發展出不同的攝影成像法，造就第一批攝影藝術。但是到了1888年，當膠片式輕便相機問世後，既改變人與相機的關係，也改變了攝影創作。

　　名稱「柯達一號」（Kodak No.1）的新相機，也是攜帶式相機的第一代，它有63mm的光圈，可裝100張底片的膠捲，重約680克（長16.5cm，寬9.6cm，高8.3cm），並且能以1/25秒的快門速度（感光時間）拍攝。

　　這種攜帶式相機，不但將攝影帶入工業化，另外，也在工業化的便利上，增廣了攝影的題材、用途與使用者。柯達公司在工廠大量製作相機、底片，並且回收拍攝過的底片，沖洗後再寄還客戶，於是，許多人不必再煩惱洗像印製的處理，業餘人士、女人、小孩紛紛投入攝影，攝影的人數大幅增多。而攜帶式相機的輕巧與它的快門速度，可以使動態生活盡在其中，人們不再受限於靜止的坐像、慢動作或笨重的器材，他們走出戶外，在街上穿梭，捕捉寫實動態中的一個框景，一個剎那，留住不經意的一幕，拍出所謂的街頭攝影作品。

街頭攝影與直接式攝影

　　「街頭攝影」（Street Photography），又稱「即拍攝影」（Snapshot），它具備攝影的即時性（Instant），也從此引出攝影即時性的美感，影響了一次戰後萊卡相機的創作。當時，街頭攝影不但增添畫家取景的範圍，同時也引發人們對周遭，對社會的關懷與興趣，擴展了看事情的角度。例如左拉（Emile Zola），這位當代知名的文學家，把艾菲爾鐵塔與之下的建築、街道、人疊放一起，重置空間與距離，重組了動與靜的結構。而八歲就開始攝影的拉地格（J-H Lartigue），是法國街頭攝影的始祖，他往往四處等待日常生活的出奇面，快樂的、有趣的一刻。在〈波隆尼森林大道〉裡，有一位貴婦正踩著雪遛狗，與他相對一瞥，那個滿不在乎的眼神，看著我們，好像傳遞了整個圖面的訊息。

　　街頭攝影遍及整個西歐與美國，但是到了20世紀初，在美國，特別是紐約

左拉　從艾菲爾鐵塔第一層往下照　街頭攝影作品　1900年（右頁上圖）
拉地格　波隆尼森林大道　街頭攝影作品　1911年1月15日（右頁下圖）

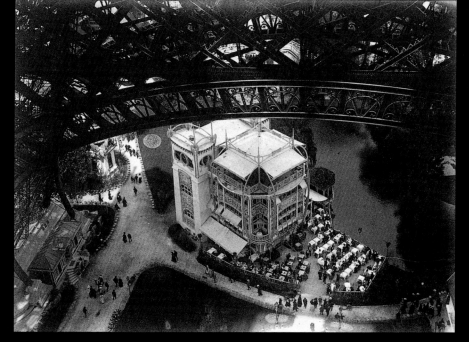

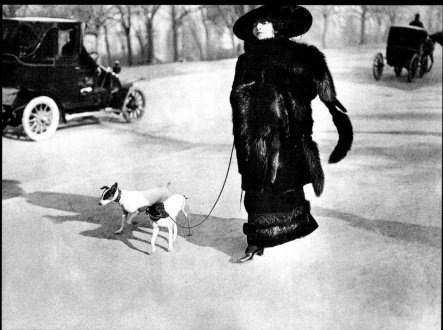

23

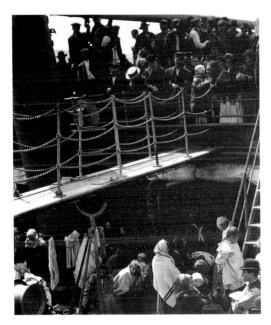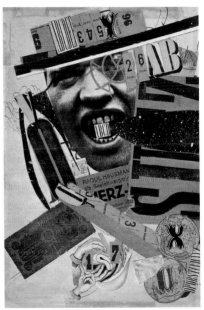

　的藝術家們，生就一種反歐洲文化的情結，刻意要促成自有的美式文化，藉著機械的進步生活，大力推銷攝影藝術與杜象式前衛作品。他們認為，作畫式攝影不符合攝影的本性，攝影可以直接取景成為創作，從清晰度與不同攝角中展現物件，因而相機本身的特性足以構成藝術創作，它與物件（被攝物）建立一種直接的關係，不需要其他矯飾性的介入。所以，這一批作品就叫做「直接式攝影」（Straight Photography）。

　　在〈開航〉的忙亂中，史提葛立茲（Alfred Steiglitz）切出人群的一景，光線散落在下方的婦女間，轉射著步道，又更刺眼地反射上方的白帽子。光、影與線條形狀，彷彿就著導演走台，相互在對比中構成和諧。這件作品，之所以成為直接式攝影的模範，就是它在真實的取景中，另外以點線面的明暗跳動，散發著隱喻式的美感。事實上，直接式攝影可以從街頭攝影轉化而來，也可以是攜帶式相機本身的產物。因為，攜帶式相機改革了攝影的型態，藝術家以相機自由地看物、看景色，可以快速的看遠近左右。藝術家與攝影技術之間，變成人與相機的單一聯繫，人眼與相機成為一體。

史提葛立茲　開航　直接式攝影作品　1907年（左圖）
賀思曼　藝術家肖像　照相蒙太奇作品　1923年（右圖）
哈特費得　增長的衝突　照相蒙太奇作品　1934年（右頁左圖）
柯本　旋動攝影　旋動攝影作品　1917年（右頁右圖）

　　有了史提葛立茲、史泰陳（Steichen）等人成立的「攝影分裂組織」（Photo-secession）與《照相作品》（Camera Work）刊物，直接式攝影獲得不斷的展出與回響，被喻為攝影的現代主義（Photographic Modernism）。但是，沒過多久，因為歐洲藝壇受到達達與蘇俄結構主義的影響，也改變了攝影創作，形成更具實驗性的直接攝影，以及拼貼的蒙太奇攝影等更新一代的作品，它們也被稱為「新視角攝影」（New vision）。

混合照片拼貼與照相蒙太奇

　　達達主義反傳統反理性的思想行為，一方面破壞了舊有美感，重建新的藝術，藝術的美於是乎轉移到它的意識型態，另外也在顛覆舊材質的同時，以許多新的材質重建藝術。於是，混合照片拼貼（Collages）的作品，不但是達達創作的一部分，也因此擴充了攝影的視覺語言，成為攝影藝術之一。「照相蒙太奇」（Photomontage）則擴充了拼貼的範圍，它包括了正、負片的剪輯拼貼，再以照相重製或多量複製成品。當賀思曼（R. Hausmann）一開始用它突破圖象與文字的組合後，在德國，特別是俄國一地，還有哈特費得（J. Heartfield）、羅德

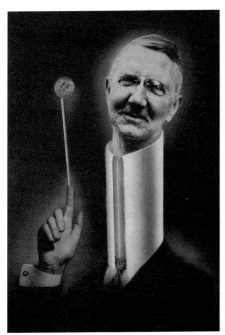

1	2
3	4

1 亞特給　Gobelnes 勾部臨大道（巴黎市區）　1925年
2 那吉　無題　包浩斯攝影作品　1928年
3 那吉　忌妒　照片拼貼製版+繪彩　1927年
4 拜耶　寂寞的都市漫遊者　新視角攝影作品　1932年

1	2
3	

1 由波　邪惡的街道　新視角攝影作品　1928年

2 羅德卻柯　母親像　新視角攝影作品　1924年
　蘇俄的建構主義（Productivism），在基點上是與德國的包浩斯類似的，強調工藝科技能建構一個新的理想社會，有許多藝術家都響應其中。而羅德卻柯在照相蒙太奇後，常以俯拍的方式、特別框出斜線、不對稱的平衡或光影的對比等景觀式創作。在母親像這幅作品裡，他以俯拍的特寫，擷取母親輕持眼鏡、擰眉下望的神態，圖象的意義，因此不得以言喻。

3 亨利　抽象構圖　新視角攝影作品　1929年

卻柯（A. Rodtchenko）等藝術家，用之為海報、刊物封面，用組合的真確感直戳真實的現狀，傳遞社會改革的心聲，在在貼切達達解構與重建的意念。

除此之外，攝影藝術在創新的風潮中，也有意外的發現，例如「旋動攝影」（Vortography）與「印像」（Rayography; Photogram）。柯本（A. Coburn）在1917年左右，以幾面鏡子製成萬花筒般的效果，它雖然稱做旋動攝影，倒是脫離了漩渦主義的概念，而以光做為主角，形成光與折射的抽象影像。曼‧雷（Man Ray）這位藝術家，在暗房的相紙上不小心錯放了一個溫度計，就因此發明了一個新式照相法——印像。它可說是一種無相機式的攝影，不同於針孔相機的吸像，或相紙的彼此貼印成像，它靠著物件與相紙直接接觸的關係，再做短暫曝光，形成倒像，物體貼觸紙面的部分，會有最清楚的輪廓，但是其他部分會形漸模糊或層次性，進而組成物體的立體感。

新視角攝影與新客觀攝影

說到歐洲當時的攝影走向，確實是比較前衛、實驗性的。它具備直接式攝影的「框間美」（亦即以相機視窗為取景範圍的作法），更突破了攝角的變化、

帕茲須　廣告作品　新物像攝影作品　1935年（左圖）
布洛斯費德　鳥頭　新物像攝影作品　1928年（右圖）

剪貼、印像、各種矯飾的手法，特別到了包浩斯學院時期（1919-1933），攝影雖然沒有專設門課，卻成為全院師生創作的媒介。在結構主義藝術家那吉（Moholy-Nagy）的帶領下，他們研究攝影的材質，用反仰角、反對稱、反平衡式對位法、傾斜與各種突破性的角度來拍攝，互相扭曲、凹凸鏡，也另外製出了X光攝影、顯微攝影的作品。包浩斯的創作，幾乎就是當時各項新攝影的溫床，也滋生了幾位攝影藝術家，像是費南格（A. Feininger）、亨利（F. Henri）、拜耶（H. Bayer）、由波（Umbo）……，使得新視角攝影匯聚了歐洲、俄國的藝術之外，更為完整。

　　1920至1930年代的歐洲，特別德國一地，相當盛行圖片式的刊物，因此攝影創作也相形豐沛，約略在新視角攝影的同時，又有「新客觀攝影」（New Objectivity）的出現。

　　這個名詞，實際上是來自當時德國的新物像繪畫 ── 一種新的社會寫實繪畫。客觀性的原文字根就是物體（Object），攝影鏡頭的原文也是客觀的（Objective）。新攝影為反斥以往攝影的主觀性，以鏡頭自在的第二隻眼，拍攝出新物像式的攝影（它同樣具備創作必須的不客觀），也是這類攝影在字義與創意

曼・雷　琪琪與英格爾的小提琴　超現實攝影作品　1924年（左圖）
達利　恍神狀態 ── 照片拼圖　超現實攝影作品　1933年（右圖）

上的相映之處。

　　相較於新視角攝影擅長的俯拍、特寫或鏡面等實驗性的變化，新客觀攝影強調純就相機視窗取景、精確的線條輪廓，而帶出物件本身的價值與美。看著帕茲須（A. R-Patzsch）與布洛斯費德（K. Blossfeldt）等人的作品，可以感受到物體有放大的、矗立的獨立感，而植物也在單色的布景中，展現擬人化的架勢。雖然，他們執意只用一台相機拍攝，不做其他變化，但也在特寫的精確與工業製品式的拍法中，呼應了包浩斯的設計與工業性。

超現實主義攝影

　　以不同的視角看同一物體，可混淆物體以往的意象，可看出物體的抽象面，也可突出物體的特性，創作者要突出的主體，甚至，還可造成物體的視覺衝突，形成物像之外的超現實。在亞特給（E. Atget）的街頭攝影中，我們便嗅到濃厚的神祕氣息，它們彷彿在沒有主體的情況下，吐露著其他的訊息，像是物與物之間的對話，或是物、影、折射影像間的劇情。當然，達達主義也分離了物件與其功能的象徵。1924年，經超現實藝術一確立方向後，便鬆綁了意識的束縛，解放潛意識與無意識，將心裡深處的真實釋出。於是，攝影複製與轉製真實的特質，成了超現

貝爾梅　第二個娃娃　超現實攝影作品（銀鹽攝影法、苯胺上色）　1949年（上圖）
科泰茲　諷刺的舞者　1926年
　　科泰茲，其實是跨越好幾個攝影風格的藝術家。他曾經以結構主義來研究，框取空間，製作象徵性的、簡潔的物與面。後來又用鏡面製作扭曲人體系列，成為前衛主義視覺上的延伸，也與布拉賽（Brassai）共列為富含詩意的超現實攝影家。（下圖）

實主義的重要媒介，以它的技術面反辯藝術，同列
藝術的舞台，並且，還以「超現實主義攝影」
（Surrealism Photography）做攝影藝術的分支。

　　性、性別倒置的欲求、想像、幻境與夢境…
…，都成為創作的主題，超現實主義攝影，也以不
同的表現方式詮釋其中。首先曼·雷在照片上技巧
性的塗繪，製成〈琪琪與英格爾的小提琴〉作品，
重疊形狀與象徵的視感，也將想像化為真實。達利
與馬格利特（R. Magritte）等人，則用拼貼再組
合、延伸想像與意識型態，在〈恍神狀態〉作品
裡，睜閉的眼、眼神、聽覺代表生與死的象徵，卻
也交替著存在性本身的意義，是恍惚的不存在，還
是死去的存在？除了上妝與巧扮的劇情式攝影外，
貝爾梅（H. Bellmer）則拍攝玩偶與各種義肢，擺
出各種姿態，似乎替代玩弄真人的慾望。而這些攝
影，也影響了超現實團體之外的許多藝術家，像是
科泰茲（A. Kertesz）扭曲的人體系列、伍茲（W.
Wulz）重疊出〈我和貓〉的另類超現實。

　　事實上，超現實主義攝影，不但融合以往各種
攝影中的象徵性，更倒置無意識的直接，以假製矯
飾的方式明白展露無意識（在製作劇情的同時假已成真，再經由攝影的真實取
像性，更恍如真實）。它從法國、歐洲傳到美國、日本，也影響所有的現代攝
影，特別是時尚攝影與矯飾攝影，它影射現實、創製真實，也突顯了攝影的創
意價值。

　　伍茲　我和貓　1932年（上圖）
　　　印象、重疊、照相蒙太奇，乃是當時攝影前衛主義的常見手法。而伍茲卻在我和貓這幅作品裡，突破了重疊
　　　的邏輯，而引伸到相貌的隱喻性，在人臉與動物的特徵、個性之間，建立起一道微妙的生理聯繫。
　　塔伯　疊印組合　1930年（下圖）

皮爾森肖像工作室　女爵　人像攝影作品　蛋清法　1860年

3 應用攝影的起錨
The Origin of Applied Photography

20世紀初期的攝影藝術，除了「街頭攝影」、「直接攝影」，到「新視角」、「新客觀攝影」及「超現實攝影」，其實在應用類攝影方面，也有各自的進展。

應用攝影，涵蓋了新聞、工業、時尚、人像、太空醫學、人類學各種攝影，它等於是相對於非應用的攝影藝術或業餘攝影。在21世紀的今天看來，應用攝影與藝術並沒有很直接的關係，畢竟它們是分別發展的。可是在近百年前，特別是1920至1950年代，攝影藝術還未受到買賣市場、美術館或美術學院的認定，攝影家們紛紛投入應用攝影的領域，以報刊、雜誌做為展覽窗，也就重疊了應用與非應用的角色。

同時，應用攝影也間接導向了攝影藝術。新聞攝影所要求的快、簡單與輕便，廣告攝影要求的清晰、逼真，使得相機在不斷的改良中也觸發了新的攝影創作。像是徠卡（Leica）等小型相機帶動了新一波的街頭攝影，Rolliex大底片相機滋生了新的創作團體「F/64」。事實上，當時的應用攝影，不但是攝影藝術的主軸，也與其相呼應的。

F/64：加州式的攝影藝術

在我們進一步談應用攝影前，先來看看「F/64」團體的創作。

於當代難以區隔的創作間，這個團體可是立場明確，在業餘時建立了自有的藝術風格。它的成員包括了魏斯頓（E. Weston）、亞當思（A. Adams）、庫尼翰（I. Cunningham）及其他美國西岸的攝影師家們，他們承襲直接式攝影，融合純粹主義（Purism）的精神，禁用一切矯飾與修飾，以新型Rolleiflex相機——最小光圈f/64、最大景深，與8×10吋的尺寸，來強調影像的逼真、精確與微差的色調層次，展現著加州式的攝影藝術。魏斯頓的〈青椒〉，絕對是20世紀的經典之一，因為它放眼看去不像青椒，像是一個圓滑扭曲的形體。若我們拿德國的新客觀攝影做比較，會發現它專注的不是物件的表徵，而是物件可以形似的空間。在這個空間中，青椒跳脫了辛香與青椒牛肉的聯想，而完全以它的外型、質感作勢，假如我們再拿超現實主義的作品比較，會覺得青椒帶來的超現實更為模糊，似有似無。靜物之外，「F/64」團體也以大自然或工業產品為主題，例如亞當思以細膩的色調，展現出岩面的輪廓與對比層次，彷彿突破了人眼的精確度，遠視地構成一幅山水。

自然，「F/64」團體不以動態為攝像，而以靜態的物景為主。雖然只維續數

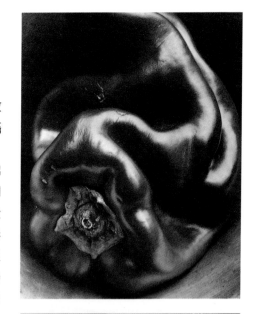

年（1932-1935），卻是直接式攝影中極致的美，也影響戰後美國的抽象表現主義攝影，將直接式攝影帶入道與詩意的境界。

攝影藝術可本著新聞與紀錄的原則出發——紀實、逼真，而新聞攝影也可以創意切入，以個人的觀點融入報導，成為發人省思的藝術品。當我們談到應用攝影時，必須先析出創意，了解一件作品何以在不影響應用面的狀況下，伸展它的觸角，或者是突破它要販賣的物件，讓影像本身成為一個商品。

當然，在太空、醫學或其他應用攝影方面，縱然完全以紀實為主，也會出現令人驚奇的影像（例如空中攝影、顯微攝影、頻閃攝影……）。不過，我們先從人像時尚、工業廣告、新聞幾個大項開始，看看其中的代表性作品。

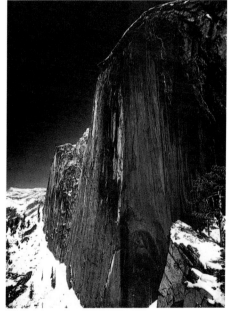

人像攝影

「人像攝影」可說是為時最久，它從攝影術發明後，便成為上流階層時尚的方式。1850年代起，英國、法國與美國的各大城市，出現了許多個人工作室，像是「迪德里」（Disderi）、「皮爾森」（Pierson）工作室等，專門拍攝個人照或家庭照。他

魏斯頓　青椒　1930年（上圖）
亞當思　巨石——加州的優勝美地山谷
　　亞當思自行發明了一種特別的曝光與洗像法，叫做「Zone System」。其對比色調高達十種層次（普通底片僅有七種對比層次），能加強物件輪廓線條的對比性，使影像更為清晰。（下圖）

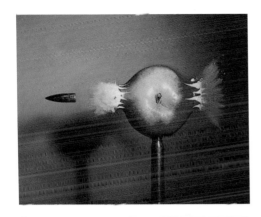

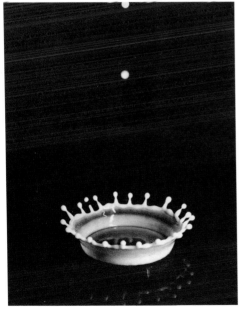

們的作品除了肖似作畫式攝影外，也常以布景來變換整個拍攝格調。而業餘拍攝者與藝術家，也各自發展自己的風格。像是卡羅（Lewis Caroll）的女孩照、卡麥隆（M. Cameron）朦朧美感的近照，或是卡加（E. Carjat）與那達（Nadar）呈現人物個性的心理分析式肖像。

到了19世紀晚期，特別是20世紀以降，因為個人攜帶式相機的普及，自拍的家庭生活照漸漸成了獨立的部分，稱作「家庭攝影」（Family Photography），好似家庭史或個人生活關係的紀錄。另外，人像攝影進入新聞刊物與雜誌，也可成為社會寫實或時尚等攝影的一部分，或者可以是藝術家用來探索社會的方式。總之，人像攝影既以人為主體，縱使不得單論，它的社會性也能伸展觸角，看到個人與時空的關係。

時尚攝影

而「時尚攝影」，同樣以人為基點，但是卻不以人為主。它訴求的是一個新的、令人嚮往的穿著打扮。在這個空間裡，影像必須如假包換，它們是費盡心思的假，卻逼真得讓人心醉。從1920年代起，因著刊物與電影娛樂的盛行，產生了時尚攝影。它不需要新聞或廣告攝影的逼真，但卻需要懾住人心，需要一種美感。它的風格因而多樣化，可以突破所有的應用攝影。在德馬耶（A. De Meyer）的〈新娘服〉中，我們看到作畫式的質感與風情。而史泰陳（E. Steichen）的作品，則結合了裝飾藝術與立體主義。畢頓（Cecil Beaton）則本著英國式的典雅與冷峻，做出其他變化。弗立賽（Toni Frisell）喜歡以大自然為

景，卻有不對稱的僵硬感。另外，麥考賓（A. McBean）、曼‧雷（Man Ray）、布魯曼費得（E. Blumenfeld）等人，也契合當時的超現實主義，導演故事的、神祕的情調。

　　戰爭期間，時尚攝影彷彿是其中的慰藉，它以奢華、多樣的風貌讓人們飛離事實。在戰後至1950年代，時尚攝影轉為簡化，有其自發性與創造性，如同純藝術的走向，逐漸以創意取代美感，不斷地出現規格外的作品。

工業廣告攝影

　　「工業廣告攝影」也像其他應用類攝影，在在轉變它的風格。以前，它以畫面式的造形出現，到了20世紀初，它必須在創意中明確地、逼真地展現商品，

艾格登（Harold Edgerton）　子彈穿透蘋果　1964年（左頁上圖）

　　1930年代，艾格登發明了「頻閃攝影」（Stroboscopic Photography），於數百萬分之一秒的瓦斯閃光，捕捉到子彈射穿蘋果、牛奶滴凝……等高速動力中的定格，讓我們意識到肉眼無法認清的真實，又驚豔感動於其所凝結的美感。儘管之後頻閃攝影亦大量用在科學研究，但這種超高速靜止的真實，觸動著視覺與感官，成為無法婉拒的畫面效果。攝影也在探究真實的當下，為我們讀取真實的美。

艾格登　牛奶滴凝　1957年（左頁下圖）

中國黃山　衛星攝影作品（衛星攝影約從1960年代後啓用）（左圖）

迪德里肖像工作室　人像攝影作品　濕火棉膠法　1860年

　　這種多張名片式的攝影形式，深受官紳人士喜愛，成為當時時尚。迪德里在1854年時也取得專利（因為用多鏡頭相機拍攝，所以攝角略有差異，通常是4張、6張或8張，再切割成名片大小，也可再加洗）。（右圖）

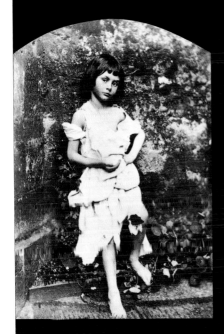

1 卡洛爾（Lewis Carroll） 愛麗絲 1860年
卡洛爾乃為著名故事《愛麗絲夢遊仙境》的作者。他筆下的愛麗絲，其實就是照片中這位朋友的小孩。卡洛爾當時拍了許多人像、小孩子們的作品，也常以角色扮演變換情境。像這幀照片中的愛麗絲，就裝成小乞丐般的模樣。

1	2
3	4

2 德馬耶 新娘服 1920年刊登於《時尚雜誌》

3 畢頓 時尚攝影作品 1935年
畢頓是英國知名的人像攝影師。這張作品彷彿將巴洛克風格現代化，並且在神祕中展現他典雅與冷峻的創作特色。

4 史泰陳 時尚攝影作品 1925年

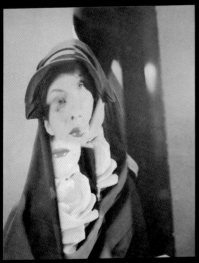

1	2
3	4

1 侯思特（H. P. Horst） 時尚攝影作品 1939年
侯思特的作品有文藝復興期肖像畫的風格，也受到德馬耶、史泰陳等人的影響。他常用劇場式的建築結構與燈光效果，製造一種明暗對比。

2 曼·雷 時尚攝影作品 刊登於1936年11月號的《哈潑雜誌》

3 布魯曼費得 時尚攝影 時尚雜誌1947年3月1日作品

4 歐特畢區 假領子——扣裝型領子 廣告攝影作品 1922年

或以攝影的精確度取勝。在1930年代，更有許多知名攝影家投入，拍出直接、新客觀攝影式的作品，例如歐特畢區（P. Outerbridge）、史泰陳、席勒（C. Sheeler）、庫尼翰、費斯勒（H. Finsler）、懷特（M. B-White）等人，同時跨越新聞、時尚攝影的領域，要說他們借用了當代攝影藝術的特色，倒不如說當代攝影藝術有了這些應用攝影的舞台，更顯得豐裕而圓滿。特別是工業攝影要求的精密與逼真，不但吻合直接攝影或「F/64」團體的方針，同時也以新客觀、新視角攝影的奇異角度與特寫，轉變建築物原有的表徵。而廣告攝影要求的購買慾，同樣可在超現實的、特寫的影像中躍升。

換句話說，應用攝影與藝術所需要的創意，彼此是不牴觸的。時尚攝影在販賣一個夢境，廣告攝影販賣商品，而新聞攝影販賣新事件，藝術販賣的則是個人意念、價值觀。它們都有所訴求，也都費心極力達到訴求，而創意，則幫助它們達到訴求。

新聞攝影

新聞攝影雖非20世紀初生，卻在20世

庫尼翰　水塔　工業攝影作品　1928年
　　庫尼翰同為「F/64」團體的成員。這張作品卻也展現出當時直接式攝影與新客觀攝影的風格——逼近的、俯視的攝角，推崇地塑造工業建築。（上圖）
席勒（Charles Sheeler）　無題　工業攝影作品　1927年
　　席勒是美國機械時代最具代表性的攝影藝術家。他代言眾多工業機構，並且常以一種英雄的、聖像的取角態度，將機械擬人化。（下圖）
歐蘇立文（Timothy H. O'Sullivan）　蓋提堡之役——賓州　濕火棉膠法　1863年7月
　　歐蘇立文的這張作品，不但影響之後的新聞攝影及20世紀的創作，也引發了我們對戰爭本身的思考。在橫向的天空、田野……這般平靜的圖面，卻是由死兵遍布所構成，戰爭構成了畫面的一種美感，而這種美感好像是矛盾的。（右頁左圖）
羅勃‧卡巴　士兵之死　1936年（右頁右圖）

起、一次戰後，主導攝影器材的研製方向，並且也形成現代主義的新聞攝影。從手工排版、照相製版到機械照相製版，攝影照片總算能夠與文字同步印出。它不但補足了辭不達意的部分，同時亦取代標題，能夠搶先抓住視線，吸引讀者繼續瀏覽。當然，這不是每一個攝影工作者能做得到的。

新一代輕型相機的出現（Leica35mm、Ermanox等）、新聞社的組成、以圖片為主的刊物崛起，包括最早的《慕尼黑圖刊》（Munchner Illustrate Presse）、《巴黎之賽》（Paris Match, 1926年）、《視景》（Vu, 1928年）、《財富》（Fortune, 1930年）等，這幾個因素造就了大量的攝影藝術家。而德國的新聞刊物更率先帶頭，賦予攝影師創意的空間，建立起總編與攝影師的互信關係。結果，新聞攝影的型態更為寬廣而富創意，「新聞攝影師」（photo-reporter）的頭銜也會同其作品，得到應有的重視。

戰爭攝影、社會寫實攝影與人道關懷攝影

在1930年代，由於戰事頻繁、局勢的變化，新聞攝影漸漸由一般的新聞事件、戰爭報導，細分出所謂的戰爭攝影（War Photography）、社會寫實攝影（Social Document Photography），與人道關懷攝影（Human Interest Photography，或稱Humanist Photography）三個大項。

「戰爭攝影」源自於1850年代，見證了克里米亞戰爭、中國鴉片戰爭、美國南北戰爭等戰事，它的型態到了輕型攜帶式相機時代，也轉為即刻性的拍攝，因而出現了震撼、殘酷的現場影像，像是羅勃‧卡巴（R. Capa）的〈士兵之死〉，或麥考林（Don McCullin）、亞當斯（Eddie Adams）的作品。不過戰爭攝影當中，最難得的倒是一些較為主觀的、富具同理同情心的作品，也叫做「人

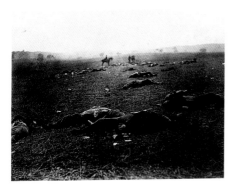

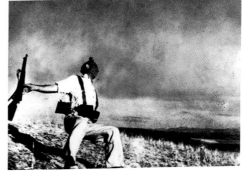

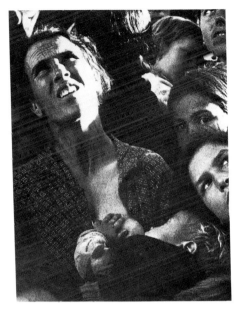

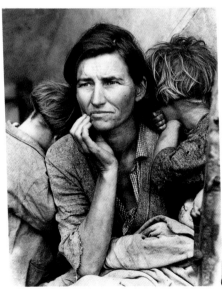

道關懷攝影」。所以，戰爭攝影涵蓋的是整個戰事的紀錄，而人道關懷攝影，從拍攝者特有的信念出發，他悲憫地看待傷患、難民與災區，感同身受其中，也將這種關懷傳到廣大的讀者群。代表的有羅傑（G. Rodger）、史密斯（W. E. Smith）、西慕（Chim D. Seymour）、柏克·懷特（M. Bourk-White）、道肯（D. Duncan）等人，也包含前面所提的卡巴。在戰間時期，主要作品也由於《生活》（Life, 1936年）雜誌的傳播，不但互通了全世界的訊息，也讓人們在戰事之外，更了解其他族群，進而以人的本位來思考。

而「社會寫實攝影」同樣也可以從關懷、啓揚善性的角度出發，但是它放眼於整個社會，本著一種社會學研究或社會心理學的態度，來觀察、審視、質疑或譏諷。它的主題可以小至個人、一個事件，大到市郊差異、少數民族社區、整個國家的問題，所以每個國家也發展出自屬的攝影內容與型態。

美國的社會寫實攝影

在這個篇幅中，我們先談美國的作品。

西訥（Lewis W. Hine）算是美國社會寫實攝影之父。從1903年起，他就專門拍攝社會紀錄式的作品，著重人與現代工業

西慕　5月1日巴塞隆納　1936年（上圖）
藍舉　移民母親——Nipomo，加州　1936年（F.S.A.攝影作品）（下圖）
伊凡斯　房子與招牌——亞特蘭大　1936年（F.S.A.攝影作品）（右頁圖）

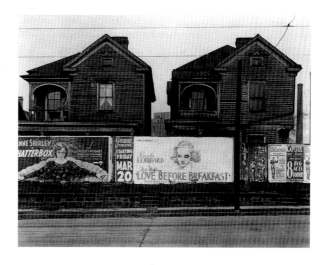

的關係，並影響了大半的美國社會寫實攝影。在經濟大蕭條時期，羅斯福總統的新政，除了藝術補助計畫之外（大量撥款補助失業的藝術家），還創立了「農業保全機構」（F.S.A. Farm Security Administration），讓社會學家史艾克僱用十二名攝影師，記錄各鄉鎮的實況。他們的行跡遍布全美國，即使遭遇不少阻礙，依然以設身處地的誠敬態度，前後八年間（1935-1942）拍出十餘萬張作品。

藍舉（Dorothea Lange）的〈移民母親〉，幾乎成了農業保全機構的代表作，她緊蹙眉間、憂愁的神態，望著不知名的一方，好像毫無保留地吐露著邊境移民的生活困境。另外，伊凡斯（Walker Evans）在房子與廣告牌中，齊聚好萊塢的風華與規格化的房子，對照出日常生活的一致性與影劇圈的獨特。而這種無人的景觀拍攝，其實也是社會寫實攝影重要的一環，畢竟這些景物都是人所創造、合成的空間，它不見得需要人的出現，可以用一種不存在替代存在，展現人的生活空間，反而更發人省思。此外還有羅斯坦（A. Rothstein）、李（Russell Lee）、格洛斯曼（S. Grossman）及西訥等人，也有各自的拍攝風格。整體說來，這一批作品比較強調人尊貴、堅毅的一面，企圖啟發人們前進向上的動力。

在民間，社會寫實攝影也有新的突破。像是「攝影聯盟」（Photo League），是當時規模較大的攝影組織，它以一種比較尖銳的方式，看到社會的暗處，特別是郊區的暴力、貧困、沉寂與落寞。不同於《生活》雜誌的拍攝方式，而是蓄意地直搗社會問題，因此也不顧影像吸引人的美感或平衡性。

社會寫實攝影可說是新聞攝影的重要部分，無論戰間戰後，每個社會總有其特色或待解的問題。在一個攝影家扮演社會改革者的同時，他也介入藝術，如同一個藝術家，展現個人的觀點，對事件、對社會的想法。

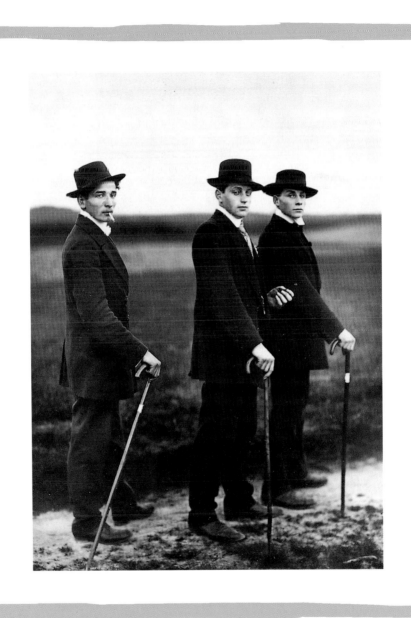

桑德　週日的三個年輕農夫　攝影　1913年

4 社會寫實攝影
Social Document Photography

　　「社會寫實攝影」始於20世紀初，本著對社會現狀的好奇、觀察或質疑，而捕捉日常生活的一切。在美國，有官方（F.S.A.，農業保全機構）組織下的社會寫實攝影，為了振興農業、撫慰人民度過經濟蕭條，也有民間（攝影聯盟）較為尖銳、指向社會暗角的創作。而歐洲一地，就著文化、民族性與局勢的差異，也有不同的社會寫實攝影或攝影藝術作品。

德國

　　在德國，新的輕型相機也形成新式的新聞攝影。藉由萊卡相機的輕、高解像，或 Lunar、Ermanox相機千分之秒的快門速度、快鏡片組合，而有了不論室內室外，傳遞著現場的真實與即時之作。其中不乏傑出的新聞攝影師，像是所羅門（E. Salomon）、吉達（Tim N. Gidal）、樂貝克（Robert Lebeck）……，他們剔除了新物像攝影的美學角度，著重於一些動感的、活力的畫面——運動員、拳擊者、特技演員……多種現代行業，彷彿相應著當時興建德國的動力。而戰間的人物攝影家桑德（August Sander），則成為社會寫實攝影的代表。他幾乎是以人口普查的方式來觀察社會，在「這個時代的臉孔」系列裡，農人、商人、文教業甚至失業者，各個職業層級的人都各有其態，從衣著、場景到姿態、神色……，一併吐露著無聲的訊息，表達他們所過的生活內容。桑德最知名的作品〈週日的三個年輕農夫〉，在前往週日節慶的路上停下腳步，留下這張頗具故事性的照片。西裝、帽子、手杖並不符合他們平日的工作，右方的兩位像是兄弟，各用一種挑眉的有趣的眼神看著鏡頭，左方那位皺著衣服的，則叼著香菸、斜靠手杖、略微輕浮地倚向一邊。儘管桑德與他的作品之後遭到納粹政府的禁止——因為與官方訴求的影像差距太大，他的這些人像攝影，卻突破了人像與家庭照的空間，進入了社會觀察與研究的領域。不但成為社會學家、藝評者討論的對象，也成了德國威瑪政權期的真實紀錄。

　　另外，戰後才試身攝影的奧圖·史都拿（Otto Steinert），也豐富了德國的攝

1	2
3	

1 樂貝克　Jayne Mansfield　1961年

2 基德曼（Peter Keetman）　一與千張臉　1957年

3 奧圖·史都拿　行人的腳　1950年

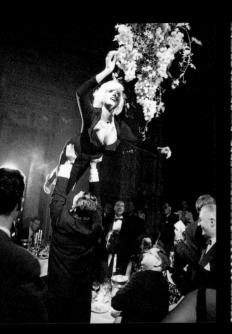

影藝術。他接續包浩斯——新物像攝影的實驗精神，在高反差、磨拭、正片顯像、日射、移動，與當時新器材的交叉使用後，突破了新物像攝影的冷抽象，呈現新的抽象結構。在作品〈行人的腳〉裡，行人彷彿已步出鏡外，留下一隻腳和一團煙影。行人已成為抽象物，踏在步道的腳與石塊道、樹幹、欄框……的清晰景象，形成物證，是曾經存在與真實存在的痕跡，也構成了某些懸疑與趣味。而後，史都拿與基德曼（Peter Keetman）等藝術家合作，策畫了三次主觀攝影（Subjective Photography）的展覽，因而「主觀攝影」一詞，也變成此類攝影創作的統稱，以德式的實驗與分析精神，製出新抽象攝影，也回應了當時繪畫的新視感效果。

　　若說德裔民族是以一種科學的、實驗的、分析事物的角度來生活，那麼，法蘭西民族就是詩意的、氣質的代表，而英國，倒像是保守、戲謔的組合。

喬雪　一個倫敦廚師　1934年（左圖）
畢頓　艾迪·席薇兒（Edith Sitwell）女士　1956年（右圖）
比爾·布蘭特　薩塞斯海灘　1957年（右頁圖）

英國

　　田園景觀不但是繪畫的主題，也不斷地出現在英國的攝影作品上。英國攝影也受到傳統卡通漫畫的影響，用滑稽、活力的造形包裝影像。最後，文化的保守性仍然濃烈地彌漫其間，使得英國攝影創作顯得有些五味雜陳。在整個社會寫實攝影的風潮期，我們可由喬雪（James Jarche）與畢頓（Cecil Beaton）兩人的作品看出代表性。

　　喬雪是1930年代英國最知名的新聞攝影師，他擅長用狄更斯式的風格來傳達影像。餐廳侍者、鄉下人、時髦人士……，各種人在鏡頭下都彷如小說人物的重現。事實上，喬雪與多位英國當時的攝影師一樣，慣用一種親切、溫情的角度，看待農村、田野，乃至英國的中下層階級生活。相對的，畢頓則以一種冷峻、典雅的方式表現人物。他雖然是個時尚兼人像攝影家，卻不看重人或衣裳本身，而著重於整個影像的美感，這個美感往往富有裝飾性與舞台效果。也因為他的主角多是皇室、明星，他的作品也成為上層社會的寫實照，與那距離式的冷峻美再也貼切不過。

　　此外，此時的英國攝影藝術，要屬比爾‧布蘭特（Bill Brandt）的作品為代表了。有些譏諷的是，布蘭特並不因應英國風格，他倒是同儕中最為法國的攝影家，他的創作充滿著超現實主義味道，又以布拉賽式的紀實角度拍攝倫敦，留下《倫敦的一晚》攝影集和不少人像、社會紀實作品。但是他最引人注目的，還是隱喻式的廣角攝影，在〈薩塞斯（Sussex）海灘〉等作品中，人體似乎貼近眼前，它的一部分已融入大自然——頭髮像似草叢，而耳朵像個有曲線的石塊。在「裸體系列」裡，近處的人體模糊的白，又與後方的黑、遠處物品的細緻成為某種對比。總之，布蘭特替換了物件與比例的概念，重

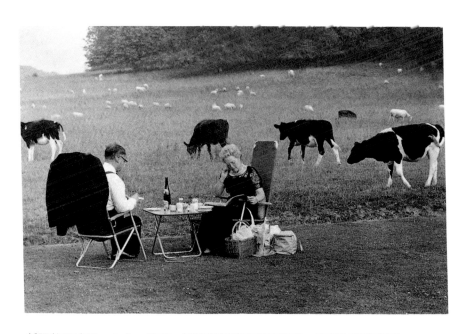

新調整了遠近、大小、清晰、模糊與明暗之間的概念,也創出新的美感。

　　戰後的英國,如同許多歐洲國家一樣,傾向沉靜、安穩的生活。影像回歸到令人著迷的原野、鄉舍或傳統的建築。雖然年輕攝影家多受美式創作的影響,但是雷‧瓊斯(Tony Ray-Jones),倒不失於英國的紀實方式,與詼諧、嘲謔的趣味性。

法國

　　比起其他地區,法國的社會寫實攝影算是最為溫馨感人。它以傳統的民族性為底,富含著超現實主義式的神祕、模糊隱喻,成就不少廣傳至今的作品。

雷‧瓊斯(Tony Ray-Jones)　Glyndebourne　1967年(上圖)
亞特給　束身服　1905年(右頁左上圖)
布拉賽　石步道(「夜巴黎」系列)　1931-1932年(右頁右上圖)
　「夜巴黎」系列作品,不但網盡了巴黎1930年代的夜晚,同時,也傾吐著戰間生活的另一面——在夜晚,有
　人聚集歡飲,藉著彼此沖淡戰爭的愁悶與傷痛,也有人獨自發呆或孤獨地走過濕潤的石步道。在石步道這張
　作品裡,這種孤寂感似乎再也無法言喻,它就像一個孤獨的人在夜半裡,走著走著,朝下看著的畫面……。
布拉賽　咖啡座的情人(「夜巴黎」系列)　1932年(右頁左下圖)
布列松　歐洲廣場　1932年(右頁右下圖)

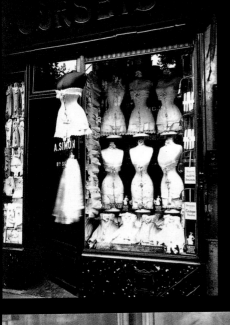
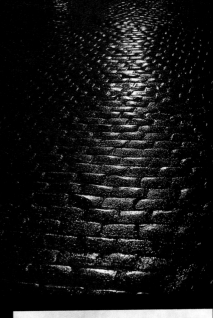
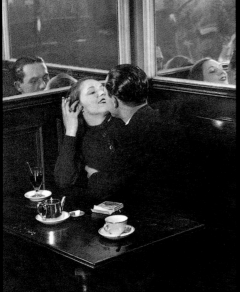
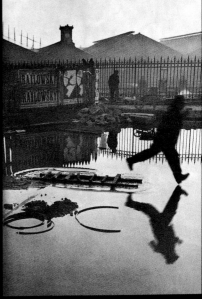

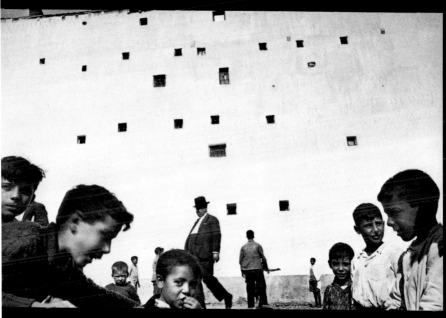

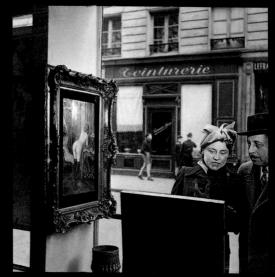

	1	
2		3

1 布列松　馬德里　1933年

2 布列松　中國的小孩　1949年
布列松是位自由拍攝者。他的作品散見於各大刊物，像是《生活》、《視景》、《巴黎之賽》等，同時他也走訪墨西哥、中國、印尼等許多國家。當他在中國時，留下了40年代中國紛亂的見證。在這張照片與其他作品裡，我們可以感受到布列松赤子之心的一面。

3 端諾　斜視　1948年

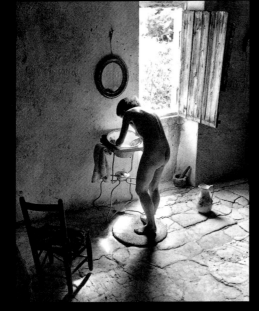

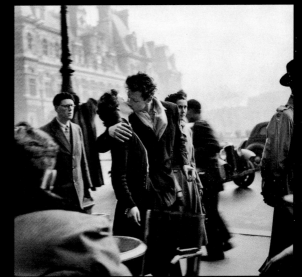

1	2
3	

1 霍尼　在外省的喬地斯（Gordes）　1949年

2 席夫　英娜在東漢普敦　1964年

3 端諾　市府前的一吻　1950年

　　端諾的作品橫跨30至80年代，特別是在1940-1960年間，拍了不少膾炙人心的照片。他自稱自己是個靦腆的攝影師，老是苦守在相機後面。事實上，80年代後，不僅是被拍者的態度轉變（變成自衛的、排外的），法國也立法保護被拍者的私人權，使得所有的街頭攝影師都不得隨意拍人，而端諾式的紀實攝影也成絕響，成為法國人永遠珍視的寶藏。

最早，要歸溯到20世紀初的亞特給（Eugene Atget）。消失中的商家、小生意人及老舊建築、社區，都是他逐步取景的對象。他雖然以懷舊的方式記錄巴黎，卻也因著當中的另類意識，影響不少超現實主義攝影。到了大戰時期，更有代表性的《Vu》週刊與柯態茲、布拉賽（Brassai）等人，形成法式的人道關懷攝影。布拉賽從匈牙利逃到法國，經由柯態茲的介紹進入巴黎的藝文界，也進入了巴黎的悲歡喜樂。在「夜巴黎」系列作品中，靜謐的夜晚、飲宴的、舞蹈的人們、孤淒的石步道、報亭的小販，或某個獨坐的咖啡客……，各個都勾起當時人們暗藏的、無可言喻的情緒。另外，西謬（Seymour）、卡巴（Capa）幾位戰爭攝影師，也於戰爭影像中突起這種沉默英雄的角色。鏡框裡的人物，總是默默地、沉穩地以一種臨危不亂的態度生活，彷彿戰爭正考驗著他們。

而同樣以法國社會為主體的布列松（Henri Cartier-Bresson），能在動態中捕捉人性，也引領所謂的「決定性的一刻」（the decisive moment）風格。前篇提過，攜帶式相機可以捕捉動態，因此引發了街頭攝影、直接攝影。但是在30年代，新一代的輕型相機可以更快速地抓住人眼不經意與無法暫留的視像，特別是萊卡相機的高解析度與機身的輕巧，適用於各種快而無聲的連拍動作。在〈歐洲廣場〉中，布列松攝取了行人穿越水面的一刻。那一瞬間，男子為了避免弄濕雙腳，而幾乎用飛奔的步伐行進。決定性的一刻，就在於身心靈三者的合一，而快速動作好像也考驗著創作者取像的能力。其實，布列松無論在快速或緩慢的動作間，總抓得到那巧妙的、詼諧的、像是飾演著的一刻，在他的鏡下，野餐、市集、漫步等平日生活的隨意場景，都在在散發著法國式的平實、愜意與謹慎。

■ 克拉格　裸體　1962年

■ 布巴　Portugal　1958年

■ 畢秀夫　途中　1954年

布列松的風格，影響了所有35釐米輕型相機的創作者（1930年代後，輕型相機乃以電影的35釐米底片共為規格）。影像的美，之所以縈繞人心，已經不是傳統的圖畫美，而是真實與生活構成的美。

戰後，時尚與新聞攝影師端諾（Robert Doisneau），續接了法國的社會攝影。他的作品似乎與存在主義的彌漫橫行成了某種呼應。人人都自擁尊貴的氣質與自我價值，試著以傳統的神聖可貴，來振興戰後生活。而端諾，卻在這種思潮裡挖掘了不少笑感。〈市府前的一吻〉雖然是他的成名作，但他的作品大都趣味十足，像是〈地獄之門〉、「斜視」系列等。端諾，連同布拉賽、布列松等人的作品，直至現今還不斷地吸引著我們、觸動我們的心潤，或許也由於平凡的趣味、沉穩和諧，這些簡單的素質，正是我們所需要的。

法國的50、60年代影像，其實和英國相去不遠，多數展現著幾近無聲的農耕世界或鄉居生活，有霍尼（Willy Ronis）、依吉斯（Izis）、布巴（Edward Boubat）等人的創作。紀實之外，也有席夫（Jeanloup Sieff）表現田野間的超現實，還有迪歐柴得（Jean Dieuzaide）、布里嗨（Denis Brihat）、克拉格（Lucien Clergue）等人組成的「自由表現團體」（Group Expression Libre），旨在突破材質與形狀的概念，形成另一種組合，也令人想到柯態茲的扭曲，與布蘭特的構圖。整體看來，法國的攝影藝術，到70年代才有另一波的進展。

瑞士與其他國家

瑞士的社會寫實攝影是抒情、溫馨的，特別在戰後，進一步展現出人道關懷攝影的完整性。以畢秀夫（Werner Bischof）為代表（另有秀布[Gotthard Schub]、西恩[Paul Senn]、杜瓊格[J. Tuggenger]等人），這些攝影師，彷彿追尋著柏拉圖的理想境界。影像多是沉穩、平和的場景，像是中國山水裡可遇而不可求的寫意。畢秀夫的作品〈途中〉，有一個小男孩正邊走邊吹著笛子，閒意於大自然間，這個像似世紀前的景象，傳統的樂器、麻衣、砂石地、田野與流水，也喚起了人與自然互給互足的美感。

影像以一種淨化人世的角度出發，召喚著人類的善性。傳統的簡單、平實，或許也是瑞士人對人類的期許。而在東歐國家，則有一些比較悲情或淒涼的作品出現。

戰爭期間，不只德國的猶太人，其實整個東歐的人口大都往西邊移動，到

法國、英國或遠到美國，一方面豐富了移民國的藝術創作（像是先前提過的柯態茲、布拉賽等人），另方面，他們本地的作品，其實也有歐陸國家的特色。

其中，捷克的作品是最多的。在幾許的詩意中，透露著苦痛與強韌，有時也近似蘇聯地區的另類風格。戰後，蘇代克（Josef Sudek）所攝的布拉格，成為捷克最知名的攝影作品。它們是寂靜無人、略帶霧色的空巷、步道或花園，所有的靜物因此成了主角，竟然也以一種孤淒的態勢存在。

是的，不是所有的國家都付諸於人道關懷攝影或人的生活，在義大利、西班牙等國，也都產生這種主觀的紀實方式。

新寫實電影主導了戰後的義大利影像，攝影作品也形似電影的一幕，充滿奇異的劇情性。在傑可梅第（Mario Giacomelli）的〈斯堪諾（Scanno）城市〉裡，幾位受苦者環繞著一位天真孩童，其模糊與清晰的對比，再次突出影像的尖銳性。它不但脫離了人道關懷攝影，其實也完全無視於他人的想法，倒真是接近電影要傳達的空間。

影像在不同地方、不同時間，會有不同的攝取方式，也會有不同的共鳴。在西歐戰後的人心低迷期，許多國家都各自沉潛二、三十年，社會寫實攝影也成了主要的攝影創作。它以撫慰、關懷、鼓舞的態度，振興社會，進一步變成人與人溝通的媒介。

蘇代克　傍晚的花園　1954-1959年（上圖）
傑可梅第　斯堪諾城市　1957-1959年（下圖）

維吉　警察與狗　1950年

5 美國戰後的攝影藝術

Photographic Art in the Postwar United States

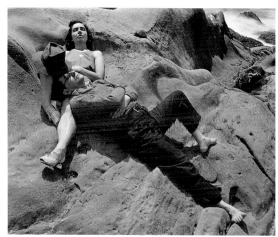

二次大戰後，藝術軸心由巴黎轉向紐約。整個美國不管是在藝術上、經濟、軍事……各方面，都以蓬勃與自信的姿態前進。而攝影創作上亦是如此，當歐洲正處於廿年的沉潛低調時，美國攝影則步出新調，不但有新的紀實攝影，更切入普普、觀念等藝術，或成為照相寫實繪畫的藍本。它與傳統藝術的交會因此相融，在媒材與概念混淆之後，攝影的藝術性已無需再言。

美國戰後廿年的攝影創作，或許也奠定了它的地位與影響力。

攝影組織與攝影作品的展覽及收藏

首先，我們要來談1947年成立的「麥格蘭組織」（Magnum）。這個獨立的新聞攝影組織，將作品發售給各大刊物，並不受制於任何一個媒體。創始的第一代成員們也以人的關懷為己任，再各自發展創作特色，像是卡巴（R. Capa）、布列松（H. Cartier- Bresson）、羅傑（G. Rodger）、西慕（D. Seymour）等人，其實都是戰間主要的新聞攝影者。他們的作品在自由報導之外，延續了人道關懷攝影的精神，成為新聞攝影的典範。雖然，麥格蘭組織一直限於卅六人，成員們在時代替換的同時，也交替出不同的攝影風格。1950年代，他們的作品更貼近

米勒爾（Wayne Miller）　「人之家」展覽作品（左圖）
魏思頓（Edward Weston）　「人之家」展覽作品（右圖）

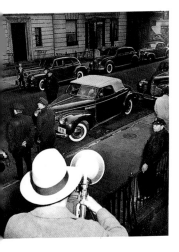
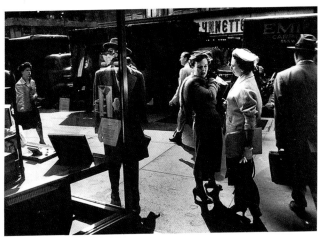

世間的真相，而1960年代，則深入被攝者的個人心境，進一步探討社會問題或社會邊緣族群的情況。直到1980年代，「麥格蘭組織」成員的作品仍是攝影藝術的重要部分。

在攝影作品的收購與展覽部分，美國也確實不落人後。繼史提葛立茲在紐約成立專營前衛藝術創作與攝影作品的291藝廊之後，1920年代，波士頓與大都會美術館也開始蒐購攝影照片，以做為館藏。在1940年，現代美術館（MoMA）創先設立攝影部門，除了收藏，也進而策畫了專屬攝影的展覽。當中，「人之家」（The Family of Man）就是史上最具規模的攝影展之一。這個展覽由當時的部門主管史泰陳（E. Steichen）籌立，涵蓋了兩百七十三位攝影師的五百零三件作品，巡迴至卅七個國家展出。參展的影像多半來自《生活》雜誌、F.S.A.機構或「麥格蘭組織」的攝影作品，以各樣人種的日常生活為景，對於人、人性、世間所發生的事，仍抱持著一種樂觀、正面的期許，好像也反映著當代的美國意識。但是，在美國繁榮年代的當下，還是有些攝影者察覺到背後的裂痕與不協調。比起一般大眾，甚至其他藝術型態的創作者，這些攝影者無非更具備了事實與真相的敏銳度，從而拍出新的街頭攝影。

維吉　車中的槍戰　1941年（左圖）
克萊　紐約　1955年（右圖）

新街頭攝影

新聞攝影師維吉（Weegee），堪稱是最即時的事件捕捉者。他的車上裝有警用的收訊機，有時還能比警方早一步到達現場，因此拍到各種意外事件的影像。到了1930年代中期，這種不具美感的紀實方式也更進一步，有主題模糊的或是奇異嘲諷的創作，也有的再擴展為前文提及的攝影聯盟風格。

當然，這些影像的產生，也要歸功於某些藝術基金會、商業機構的贊助，好比古根漢基金會（Guggenheim Foundation），從1946年開始支助個人或團體的攝影報導計畫，進一步連結攝影藝術與社會。勞伯·法蘭克（Robert Frank）就是其中一位被贊助的攝影家，他走遍了整個美國，而完成了著名的《美國人》（The Americans）攝影集。在〈遊行〉這件作品中，右邊窗口的婦人，正試著用手撥開國旗，以便看到街上的遊行。法蘭克的作品其實暗喻性極強，有許多並不起眼的構圖，卻具備著強烈的批判性。他認為，當時人人物資豐勻的生活暗藏著不平衡與缺陷。美國國旗，或許遮蔽了不少人的眼睛，而法蘭克的想法，也在1970年代獲得證實與共鳴。

之外，還有克萊（William Klein）營造的奇異城市，常以對比的色調來呈現人與物，看似無主體性，卻又好像有特別的用意。而這些主觀的街頭記錄攝影，到了1960年代變得成熟而更多元化，就成了「新街頭攝影」（New Street Photography）。

發掘真實中被漠視的部分

攝影聯盟的老成員，威那（Dan Weiner），即便曾被列入黑名單——被視為反美組織的一份子，還是繼續尖銳直杵地拍攝。而法萊得藍（Lee Friedlander），則無視於公共場所的配置、障礙物，將它們歸為城市中令人苦惱的必需物——影像中的消防栓好似主角，車道、紅綠燈裝置陪襯在旁，而粗長的電線杆竟然擋住了那隻狗，擋住圖面裡唯一的動物。此種景象別於克萊的去框式取景，而另外透露了無奈的苦笑。而威諾葛藍（Garry Winogrand）則像是別出心裁的觀察者。動物園裡，動物與訪客的相似度，在喜感之外又衍生幾分焦慮與不安，為人的優越感因此也模糊了起來。

另外，在阿布思（Diana Arbus）等人的作品中，我們也感受到一股反文化的潮流。阿布思曾兩度獲有古根漢基金會的支助，她的主角們往往異於常人，

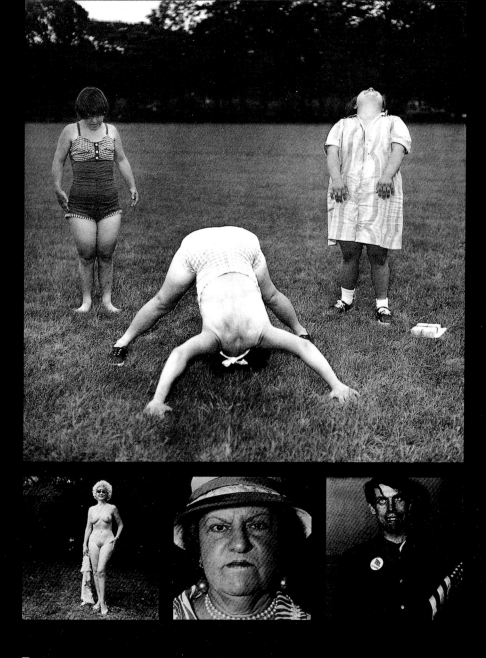

阿布思　草地上　1969-1971年（上圖）
阿布思　裸女、戴珠寶的女人與男孩　1970年（下圖）

多半是侏儒、巨人、變裝癖者、精神病患或身體有缺陷的人。在阿布思的鏡頭下，他們則是尊貴的一群人，必須活在種種的困擾與考驗中。這種反大眾文化的意識，其實亦蘊藏著濃厚的人道主義成分，說明人不是因為財富、地位或外型而受到尊重，而是因為他是人，是一個生命，並且是一個比常人來得堅強的生命。

還有，少數族群的議題也同步興起，特別是黑人社區與種族之間的真實情況，都成為大衛森（Bruce Davison）、帕克斯（Gordon Parks）等人的攝影內容。而年輕攝影師甲昂（Danny Lyon），除了見證南方人權運動的遊行、組織以外，也深入監獄實地記錄囚犯。

這個時期的紀錄影像，已不顧美感或特別地刺激視覺，它主要就是展現事實、發掘真實中被漠視的部分。當然，有了直敘、嘲諷、批評的方式，真實中也可以只有趣味，而沒有太多的負擔。例如爾溫特（Elliot Erwitt）的狗系列作品之一，〈紐約市〉裡那隻穿戴整齊的吉娃娃，正乖巧地站在主人和大丹狗的旁邊，露出一種楚楚可憐的模樣。它與狗腳、人腳，也在排列與比例上形成親密有趣的組合。

攝影做為創作媒材

60年代，最受矚目的藝術創作還不是攝影或繪畫，而是普普藝術、觀念藝術及表演、錄像各種新媒介的藝術。這些作品，並不為攝影藝術而生，而是用攝影做為創作媒材的一部分，或觀念的一部分。但是，卻也在媒材的混合中，打破了藝術型態的界限，開拓了攝影藝術的領域。

首先，安迪·沃荷（Andy Warhol）以照片為底，製成複製系列的絹版成品。他的作品雖然算是絹版印製創作，寓意規格化生活的微細差異，但也展現了攝影再製與複製的區別（攝影有其再製真實的藝術性，而非複製真實或複製任何一件事物）。而柯史士（Josephy Kosuth），擺出了椅子、椅子的照片與椅子的說明文字：三樣東西都在傳達同一個訊息、同一個概念：椅子。他要強調，藝術品乃是藝術家的觀念呈現，觀念是主體，藝術品是用來解釋其觀念的。這件作品的概念（創意），也再次脫離椅子這個東西，述說藝術所使用的媒材或形式都不是重點，重點乃是創意本身。所以，這個去材質化的概念，足以讓藝術家無芥蒂地選擇媒材，也讓觀眾不被創作方式框限住。而照片，也能脫離記錄

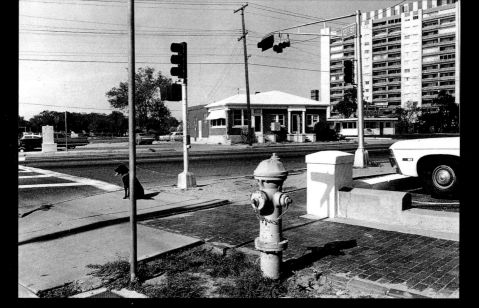

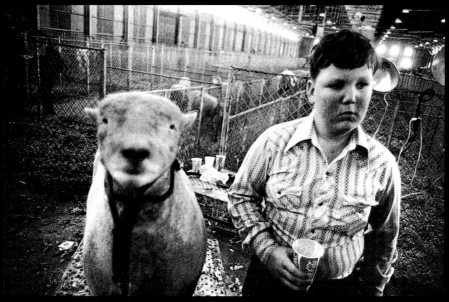

法萊得藍　阿爾伯克基（Albuquerque）　1972年（上圖）
威諾葛藍　德州　1970年（下圖）

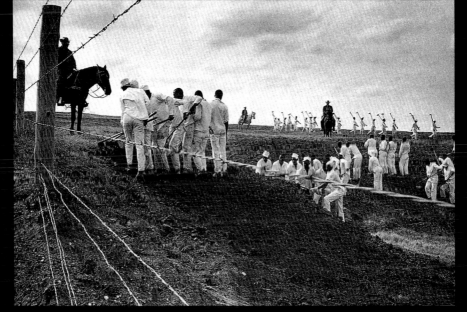

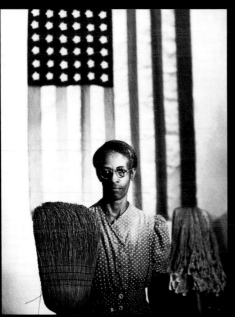

里昂 隊伍（獄囚生活） 1968年（上圖）
帕克斯 美國政府官員 1942年 （左下圖）
帕克斯 被包紮的雙手 1966年 （右下圖）

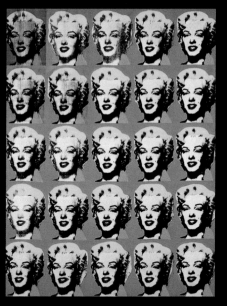

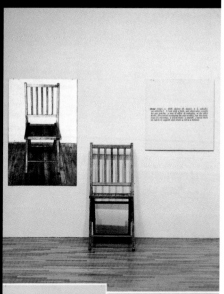

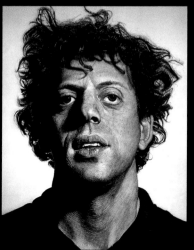

安迪‧沃荷　25個彩色瑪麗蓮夢露　絹版印製　1962年（左上圖）
柯史士　一與三張椅子　照片、木椅與紙張　1965年（右上圖）
查‧克羅斯（Chuck Close）　菲爾　壓克力彩　1969年（左下圖）
勞斯洽（Edward Ruscha）　26個加油站系列　1963年
　　勞斯洽的加油站系列，可以說是美國加油站與公路景觀的普查式記錄，也是觀念式攝影的先導。在美國看
　　來普通不過的加油站，卻醞釀出平凡的存在性：之所以隨處可見，之所以的必需性，也述出了平凡的必需
　　性。（右下圖）

的表徵，代表著抽象化的語言。它，可以是，或本來就是，在表達一個概念。

　　在表演、地景等藝術上，攝影原本只是扮演著記錄的角色，記載表演的片段與那些極易消失毀損的作品。但是，這些創作到後來，幾乎要被它的攝影照片所取代；大家無法到場眼見理查‧隆（Richard Long）的草地足跡，卻可藉著照片欣賞各個角度的取景。因此，藝術家為其作品留影的方式，好像也成了重要的創作步驟，成為整個作品的一部分。

對於攝影的仿製

　　當「照相寫實主義」（Photo-Realism或稱 Hyperrealism）的繪畫作品一出現，人們　面驚訝於它們與照片的神似，一面才意識到照片與真實的差異。當然，攝影能夠被反過來成為被仿製的對象，也許是一種恭維與進步。不過，攝影原來就不能真的複製真實，它的色光、攝角、單眼取像與取像的快速……，乃至各機型不同的成影，種種與人眼的差異都被忽視了，倒以為它的接近真實是無意義的創作。而照相寫實主義作品，像極了照片，也像一幅畫，它們可以是普普藝術的一環，事實上也對攝影藝術有正面的影響。

　　在60年代，觀念式的攝影藝術也邁出新的一步（事實上，觀念式攝影與觀念藝術並沒有直接關係，它可以前溯到超現實主義攝影或更早）。而勞斯洽（Ed.

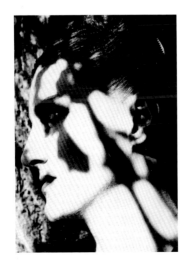

Ruscha）與喬瑟夫森（Kenneth Josephson）等人的作品，也將與復甦後的歐洲攝影聯結，在70年代形成更出色的觀念式攝影。

　　美國戰後期的攝影創作變化，還不僅於此。有小懷特（Minor White）、亞當斯（Ansel Adams）、卡拉罕（Harry Callahan）等人，在1952年創辦了一個專屬於攝影的雜誌《光圈》（Aperture），這本雜誌屹立至今，包含了各類攝影藝術的圖片、文評與訪問。這群業餘攝影家，同是詩人、音樂家或受抽象表現主義影響，也造就了一批彷彿出世的純攝影藝術作品。不論是小懷特、卡波尼格（Paul Caponigro）的禪意山水，或是卡拉罕的斑駁人像、西思凱（Aaron Siskind）的潑墨……，他們都在自然界尋求自屬的隱喻；結果，像是攝影藝術的最後一片淨土。

卡拉罕　艾蓮娜　1941年（左頁左圖）
西思凱　芝加哥　1949年（左頁右圖）
喬瑟夫森　馬休　1965年（上圖）

艾格斯登　格林伍德—密西西比州　1973年

6 1970年代的攝影藝術
Photographic Art in the 1970s

　　色彩，一直是攝影技術發明以來所汲汲追求的目標。它代表的不僅是真實世界，也可以成為影像的主角，或者，再而包裝物件、改變整個場景的情緒。彩色攝影也從1940年代起，讓整個時尚、廣告界興奮了起來，滿足了人們戰後享樂奢華的欲求，沉浸在色感的富麗響宴裡。

　　時尚、人像與廣告攝影雖然是彩色攝影的第一批使用者，但是當時最為出色的時尚攝影家亞維登（Richard Avedon）與潘（Ivring Penn），還是採用大量的黑白攝影，各引出兩種不同的格調。亞維登愛在戶外展現另類的魅力，而潘則在室內混和洛可可與現代感，也成就不少人像作品（當時的時尚攝影師多半兼任人像攝影，拍攝知名人物、明星照）。事實上，要看清楚時尚攝影，倒不如緊盯著當時的兩大代表雜誌《時尚》（Vogue）與《哈潑》（Harper's Bazaar），它們無邊界的創意與攝影師自屬的風格，為當時低迷沉寂的歐洲帶來活力，也成為歐洲戰後攝影的要角。

　　1960至70年代的時尚轉為大眾化，標榜著「即可穿戴」（Ready To Wear），擺脫了以往高尚的層級訴求，時尚攝影師也於此呈現出社會環境的變化。像是伯登（Guy Bourdin）就用了前衛突顯的方式，表達女性的脆弱處境，他常以女性的足部為主體，這些修長美麗的腳，穿著鮮豔的鞋子，卻出現在鐵軌上或被半壓在石塊間。另一位攝影師紐頓（Helmut Newton）卻導演著完全不同的女性，他鏡下的女人是堅強自信、略微冷酷的，在作品〈斑馬游泳池〉中，上方岸上的女人以黑白相間的衣著、沙發、地氈連成一整體，下方池水的女人則沉穩地浮在蔚藍中。兩個女人，一個俯靠在椅背，一個戴著墨鏡朝著天空，都以一種自然無謂的態度漠視鏡頭。

表現顏色本身

　　除了女性主義，性的解放、自由也是當代的議題之一。當然，「裸體攝影」可不是這才興起（早從攝影技術發明之初，就以西方傳統人體美的形式出現）。但是，時尚攝影所表現的全裸女性，並不以唯美或情色作勢，她們正對、直視著鏡頭，身體的拍攝變成是現代思想的一部分，完整而不造作。

　　所以，時尚攝影確實在領先穿著以外，還有導向女性思想的功能。到了80年代，時尚攝影師多與設計師合作，成就各季發表的模式，在此時，許多模特兒竟也轉身成為時尚攝影師，這些變化，將與1980、1990年代的攝影藝術一併

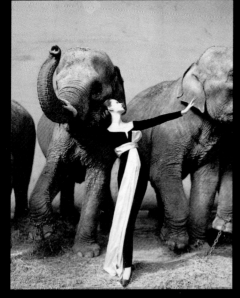

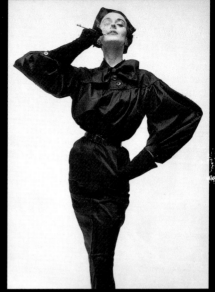

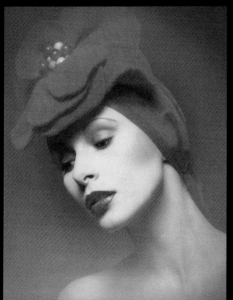

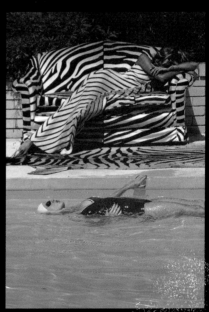

1	2
3	4

1 亞維登　迪奧（Christian Dior）的冬裝展示　1955年

2 潘　Dorian Leigh　時尚攝影作品　1949年

3 福斯特（Peter H. Furst）　花與帽子　1971年

4 紐頓　斑馬游泳池　1973年

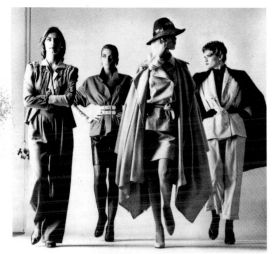

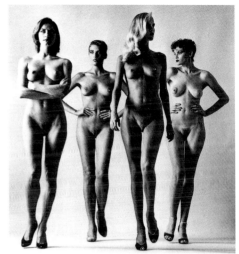

來談。

　　回到色彩，它一直是西方繪畫的主要基因，卻也令攝影藝術避而遠之。彷彿黑白攝影自擁的藝術性，會因著顏色而變質，而像一幅畫。

　　結果，這些作品確實美得讓人不敢相信它們是真的，而很像一幅畫。艾格斯登（William Eggleston）的取像點，不是天花板、電線，也不是燈泡，而是那遍布的紅。馮丹那（Franco Fontana）的主角當然也不是田野天空，而是色塊組成的美。梅耶若威茲（Joel Meyerowitz），則花了十分鐘完成曝光，靜靜地讓橘黃、灰、淺藍彼此融和，發生無法盡數的色。顏色，因此在1970年代進入攝影藝術，表現顏色本身。

　　彩色攝影可以只展現顏色，另外，也可以只是記錄，單純地敘述一個景象。例如蕭爾（Stephen Shore）、史丹費得（Joel Sternfeld）、克立斯坦伯立（W. Christenberry）等美國攝影師，則以構圖的方式取實美國場景。

　　初始的彩色攝影藝術，可畫分成以上兩類。後來，使用彩色攝影的創作者也日益增加，而色彩可以有的表現性、象徵性，因而混入其他的創作內容，成為創意的一部分，有色與黑白就不再是壁壘分明了。

■　紐頓　著衣與裸體　時尚攝影作品　1981年

1	2
3	4
5	

1 蕭爾　阿拉巴馬州　Bellevue　1974年

2 史丹費得　維吉尼亞州　Mclean　1978年

3 馮丹那　風景　1975年

4 梅耶若威茲　岬角岸　1977年

5 色酷拉（Allan Sekula）　三聯式作品的沉思　1973-1978年

1 麥可　回到天堂　1968年

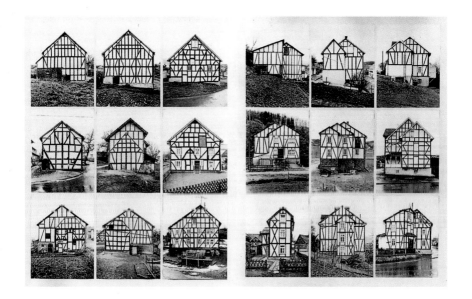

系列式攝影

　　70年代的另一個新角色是「系列式攝影」（Serial Photography）。這類攝影是以兩張或兩張以上的照片，連成一件作品，從最常見的是三張橫列，到四、六張以上的格式排列。攝影要傳達的意念，已經從單張影像出發，連到另一個影像，再另一個影像——它們可以合而為一個敘述性的故事（連續動作），或類比式的調查紀錄，也可以跳躍性地觀看思考，來引導一個概念。

　　三聯式作品，不見得具備時序的先後連貫，但是它具備西方宗教畫的三聯畫模式（三者成為一個整體），所以它絕對有一個中心思考點，而這樣的作品也一直延續到現在。四張或四張以上的系列攝影，則形似漫畫與「照相小說」（Photo-Novel），例如在麥可（Duane Michals）的〈回到天堂〉裡，我們只要在六幅照片旁，各配上些許文字，就變成了小說中的對白、旁白，完成了照相小

畢雀夫婦　半木造房屋的地景學　1959-1974年
　　新地景攝影，相較於早期的地景攝影，它是純地景，而無圖畫感的紀實攝影。畢雀夫婦用系列的、類比的角度創作，比起當代的幾位美國新地景攝影家巴茲（Louis Balz）、葛來翰（Dan Graham），又更切合觀念式的攝影，有其客觀中的強烈主觀。

說的一頁。但是，影像是會說話的，它不見得需要發言人。〈回到天堂〉裡的一對男女，很顯然地由正坐、西裝、辦公配備，而褪去外套、加上盆景，再脫去內衣、加上盆景，最後回到綠意與自然中。另外，布魯得席爾斯（Marcel Broodthaers）製出〈達蓋爾的湯〉（達蓋爾是攝影術的創始者），陳列出湯的基本原料，來對應著攝影成像的元素，當中的觀念倒是令人輾轉再思。而貝得沙立（John Baldessari）為了要在空中擲出正方形，也得到另類的系列式創作，他的行動本身看來並沒有特殊的含義，但是整件作品好像是實驗的紀錄與總結，兼具真實與趣味。系列式攝影到了畢雀夫婦（Berd & Hilla Becher）手裡，幾乎變成了工業建築的紀實調查，被喻為「新地景攝影」（New Topographics）。他們走遍德國，拍攝各個水塔、風車、筒倉、爆破爐、冷卻塔……建物，再做歸類、整理、排列。一個半破舊的儲藏屋照片，可能不具任何意義，幾個類似的半破舊儲藏屋照片，也可能不具任何意義，但是，幾十個半破舊儲藏屋照片，聚集起來，可能就有特別的價值。在這些工業建物中，我們看到了它們之間的相像性，也察覺到它們彼此間的微細差異：以某個用途、規格為基點後，建造者混和了地方特色與自己的創意，賦予它們各自不同的生命，它們沒有一個是複製的。

系列式攝影強調的是當中連貫的、相關的意識，而這些意識不是單張作品可以完成的。但是，從另一個角度來看，多張照片還可以用來整合一個物件，成為解析、解構的方式。

拼貼式攝影

拼貼式的攝影作品，並沒有很正式地被歸成一類，但它同是70年代新興的創作風格，與系列性攝影相輔相成，也回應了立體主義的塊、面分析，或進而引出不一樣的動感。其實，拼貼式攝影的變化不但多、有趣，而且饒富意義。

查·克羅斯（Chuck Close）用了五張照片，組成自己的臉孔，當然，他也可以只用一張或十張拼貼照片，來展現臉孔，可是這五張照片各自照了臉的重點：雙眼、印堂、鼻、嘴構成了一張臉，不見得需要臉頰、耳朵、頭髮等部分，所以這個T形作品足以代表臉，而這個拼湊的意義遠超過一張剪成T形的照片。除外，瑪他·克拉克（Gordon Matta-Clark）的三叉形拼貼，則伸出空間感：他站在某個建物的裂層中，往三個方向拍攝，因此讓我們看遍四面八方。

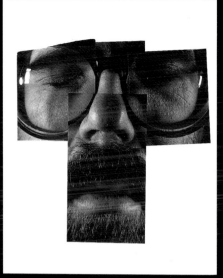

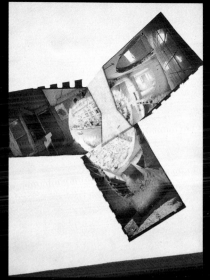

查·克羅斯 自拍像 1979年
（左上圖）
瑪他·克拉克 交叉的圓錐 1975年
（右上圖）

吉伯特與喬治 白日 1978年

吉伯特與喬治　他的　1985年
　　吉伯特與喬治雙人組，從1971年起就開始製作格式的攝影作品，由完全黑白，到1974年的黑白與紅色，到
　　1980年代之後彩色與極鮮豔的彩色……，有著階段性的色調變化。一面在形式、內容上挑戰傳統，一面則
　　同時突出當代的尖銳議題。（左上圖）
迪貝茲　范亞伯美術館最短的一天　1970年（右上圖）
大衛·霍克尼　克立斯多夫、依雪伍得與鮑伯的談話　1983年（下圖）

而吉伯特與喬治（Gibert & George）不但以自己為主角，又故意將放大後的照片再做不等分的切割，成為四格、八格、十六、廿五格……的格狀拼貼創作，在形式上雷同教堂的彩繪玻璃，整個作品則在在交織著現代意識與傳統觀念間的突破，大膽而赤裸地呈現生、死、宗教、同性戀……等議題。

　　還有，拼貼可以展現時間的變化或人物的動作性。作品〈范亞伯美術館最短的一天〉，乍看之下，像是一幢建築物在晚間的正面照，其實卻是攝影家迪貝茲（Jan Dibbets）在某一天，從美術館的窗口拍攝的結果。不過，拼貼的最高級，可能要屬英國藝術家大衛·崔克尼（David Hockney）的創作了，他嘗試過各種各樣的拼貼，包括格狀的複印拼貼藝術、立可拍照片拼貼，在〈克立斯多夫、依雪伍得與鮑伯的談話〉中，三個人的姿態變化盡在拼貼的巧妙與組成。至此，拼貼式攝影不但有其獨一無二的價值性（它的成品不是經由底片直接複製的），並且也開展了獨特的創意。

自拍式攝影

　　1970年代的攝影藝術，持續著反文化與反傳統，也更進入創作者本人的內心故事。

　　除了吉伯特與喬治，還有許多同性戀、女性主義藝術家都選擇了自拍的攝影方式。「自拍式攝影」可回歸超現實攝影或更早，藝術家的自拍式攝影，多半有點自我探討、釋出自我或自戀的成分在（與表演藝術者的出發點有相似之處）。而同性戀藝術家（例如梅波施若普[Robert Mapplethrope]等人）以這種出櫃（自我表白）的方式，要求整個社會正視他們，也要求一種正大光明的生活。

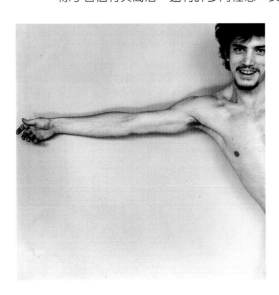

　　自拍式攝影，更與女性主義的攝影密不可分。女性主義的裝

置、雕塑、繪畫不見得以自己為模
特兒，但是她們的攝影創作多半是
自拍的（以自己為主角的），來用
作自我覺醒的紀實，或者，多少有
些自戀、自我表演的因素在。不
過，她們倒為攝影界招攬了一批女
性攝影家，攝影界也從此不究性
別，成為女性比例相當的藝術領
域。

　　其中，伍得曼（Francesca
Woodman）的局部照與派波
（Adrian Piper）的裸體，充滿了模
糊、隱喻的美感。珊梅爾（Joan
Semmel）則轉換角度，真正從自己
的眼睛出發，來看自己的身體。而
安悌（Eleanor Antin）的一百四十
四幅拼貼裸照（包括了正、側、背
面的全身照，呈現瘦身前與瘦身後
的過程），則為了要表現女性所受
的社會壓力。還有，角色扮演也是
女性主義攝影的主要形式。丹特
（Judy Dater）扮成不情願的打掃女
王，站在舞台上，右抱洗衣粉、紙
巾、畚箕，左持熨斗、毯子、掃
帚。另一位女性藝術家維爾克
（Hannah Wilke），認為口香糖足以

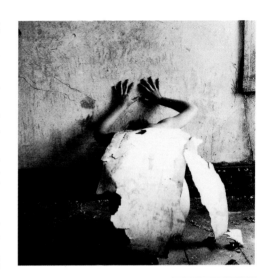

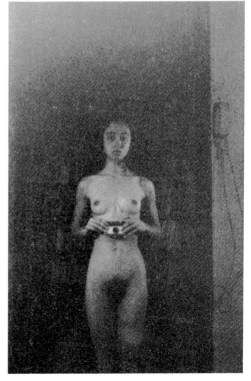

梅波施若普　自拍像　1975年（左頁圖）
伍得曼　手中的印紀　1976年（上圖）
派波　心靈饗宴　1971年（下圖）

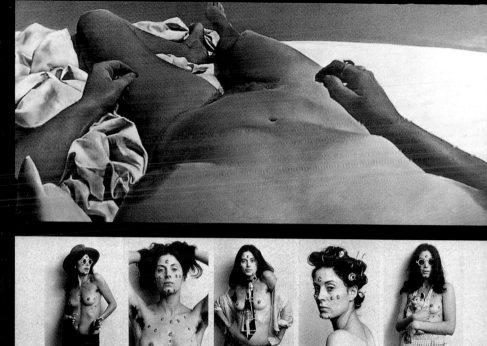

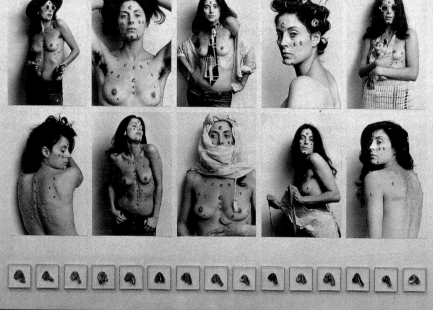

珊梅爾　從被攝物的眼睛望過去……　1975年（上圖）
維爾克　S.O.S.　1974-79年（下圖）

代表美國女性的角色，於是她用嚼過的口香糖裝飾自己（裸著的上半身），做出各種女性化的姿勢。而辛蒂‧雪曼（Cindy Sherman）的喬裝更為徹底，她會從頭到腳地假扮某個女性；有如女影星、知名女士，或繪畫、神話故事裡的女人。於是，在自戀、自覺、自省之外，自我嘲諷或嘲諷她人也是創作的內容。

　　1970年代的攝影藝術，開始以色彩為創意，也突破了單張平面的表現形式，走向多張、不規則、重疊與並列，內容上，則繼續反映社會思潮，延展了個人意識、次要族群的創作（除了黑人等有色人種議題，進一步突顯同性戀、性與女性的角色問題）。還有，觀念式、裝置性、圖文並列攝影，甚至攝影語言學的出現。

　　這些作品，開始顯得界限模糊，也難以分類。形式上，它們不斷延展著超現實主義攝影原型，並與其他的藝術形式交會合作。內容上，既有觀念美術的觀念，又有對自我、對他人以及對攝影本身的種種思考。當然，藝術家的攝影與攝影家的創作之間，因此而失去界線，攝影藝術的範圍，也相形漸廣。

圖文式攝影創作

　　文字倘若切入影像，很容易成為其中的主體，用來解釋圖象的意義。它的位置、字體大小或它與影像的比例，都與影像本身結合成一種微妙的關係。

　　而攝影，在替代真實的同時，更賦予文字無限的說服力，所以成為一組特別的搭檔。

　　圖文式的攝影創作，早自瑪格利特（Rene Magritte）的超現實主義創作，或達達、結構主義的海報、刊物封面式創作。到了70年代，這類創作更難與媒體影像分割，或成為觀念的藝術、一種新的記錄形式或80年代的後現代主義……。文字與圖象的結合創作，斷斷續續，也為數不多；但是，確實值得著墨其中。

　　藝術家維多‧阿孔奇（Vito Acconci）直接在相紙上書寫，寫下他用相機往兩側拍攝的過程：文字在記錄著動作，也解釋著影像；照片像是被塗抹的底版。但是，當阿耐特（Keith Arnatt）的自拍像相片與一段文字同時被陳列出來時，觀者大眾被弄得不明所以；他誠懇地背著「我是一個真正的藝術家」印字招牌，旁邊的附註（一大串文字）卻還提醒大家：除非有證據證明他不是（個藝術家），否則，他就是（個藝術家）！那段附註文字來自哲學家強‧奧斯丁的

著作片段，也很容易讓人落入字義的漩渦裡。

　　文字所引述的觀念，當然可以稱之為藝術，但畢竟不該混淆視覺藝術。在蘇菲‧卡爾（Sophie Calle）的〈旅館〉作品裡，文字比較像是個人內心的感受，而融入影像的空間裡；或者，倒過來，找尋吻合文字的影像，使它們因整合而完整（例如「盲人」作品系列）。不過，事實上，媒體影像式的圖文攝影還是佔了多數；它們形同真正的海報廣告，甚至也是真正的海報廣告，以精簡的字句帶出影像，影像看來醒目顯眼，卻是陪襯與被解釋的東西。

　　這樣的創作型態，到了80年代愈是尖銳而大膽，也進一步直擊種族、性別、性向等當代議題。有梅‧文斯（Carrie Mae Weems）串聯字、字句、顏色與影像，讓有色人種接受自我，以真實的自己面對社會、他人。也有芭芭拉‧克魯格（Barbara Kruger）以我對你說話的方式，陳述性別、權力與整個社會的關係：字句裡的「我」，可以是芭芭拉她本人，也可以是任何一個女性，而字句裡的「你」，則像是社會所塑造的男性；她的用字簡潔、簡單因而意義明確，比如「I am out therefore I am」完全以笛卡兒的名句為架構，變成「我出局了（被排除在外），因此我存在！」另外，「You get away with murder！」（你從謀殺裡逃脫）也意指，「你總是能擺脫謀殺（那些要命的壞事）！」這件作品中的手指藏污，也像男人的手，從指縫間飛出的戰機們又代表字句的「你」；這個「你」，也就代表了明正言順又無惡不做的軍事力量，暗指著政治、強權的主導者。

<table>
<tr><td>1</td><td>3</td></tr>
<tr><td>2</td><td>4</td></tr>
</table>

1 辛蒂‧雪曼　無題　1982年
辛蒂‧雪曼，早期（1970年代末）的作品，以黑白的電影片段系列為主。她喬裝成1950年代的電影女主角，影射當時的美國中產階級婦女。1980年代，她轉而使用彩色攝影來投射電視影像，飾演各種心理戲，害怕、焦急……等悲劇性格，甚至還有鬼怪故事裡的恐怖角色。其實她的作品不只涵蓋女性主義，更嘲諷著整個大眾文化，質疑著整個社會所塑造族擁的人物、形象與影像。

2 辛蒂‧雪曼　無題　1978年

3 貝得沙立　爆發的隱喻　相片塗寫作品　1972年
貝得沙立的塗寫與阿孔奇不同。他擷取電影畫面的影像，製成照片，再賦予它們在定格中不同的意義；這些影像，因此，跳脫了電影情節，而與創作者有著個人的聯繫。

4 蘇菲‧卡爾　盲人系列　1986年
盲人心中最美的東西是什麼呢？當這個男孩站在水族箱前，能夠感受到魚兒的游動，覺得那是世界上最美的事。蘇菲‧卡爾記載了文字，找到了影像，再將它們結為一體；於是，盲人、水族箱與美，跨越了抽象的空間，與我們交會……。

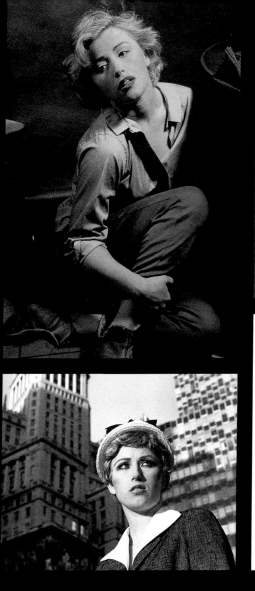

文字與攝影所結合的力量，彷彿因此而達到巔峰，也吻合了後現代主義要的真實，成為80年代藝術的代表之一。

矯飾攝影

從攝影的表現形式來看，圖文式攝影還可縮小還原，回到一個大項「矯飾攝影」。

「矯飾攝影」（Manipulated Photography），就是經過處理、改造的攝影作品；像是19世紀末圖畫式攝影當中的染色、磨拭與塗拭，1920至30年代的蒙太奇攝影，或超現實攝影的印像、重疊……，都屬矯飾攝影的範圍。這個名詞之所以出現在70年代中後期，也是因為此類作品的增多、成熟與多元化。

在維多·阿孔奇塗寫照片之前，雷那（Arnulf Rainer）就開始在照片上彩

伯根（Victor Birgin） 擁有物 1976年（左圖）
梅·文斯 藍黑男孩；金黃女孩；低的棕色男孩 1987-88年（右圖）
　　這件作品的影像、文字，與它們的顏色、位置大有關係：三個主角都是黑人，但是名稱卻不一樣；上方是藍黑男孩，下方的小男孩被形容成低的（階）低下的，是因為他的個子較小？還是擺放的位置最低？色調、文字、排列方式，因此，對應著有色人種、稱謂、階級意識的連帶關係。
芭芭拉·克魯格 無題（你的凝視打了我一耳光） 1981年（右頁圖）

繪，特別是在自己的自拍照上，用色筆、油彩塗成上了面具似的滑稽臉孔；這種方式有點像兒童繪圖本的上色，同一張（複製的）照片，也可以再變化出不同的效果、戴上不同的面具。 另一類的藝術家，則用照片伴以各種版製技術，再加飾繪畫技法；使得作品的質感（視覺效果），可能介於照片與版畫之間，也可能完全脫離照片而只像一幅畫。例如，帕克（Olivia Parker）的〈四個梨子〉，經過塗磨與染色處理；紅線像是假製的，將影像切分成不同的塊面。還有，漢納臣（Robert Hinechen）用畫布替換了相紙，褪色後，再用粉彩修飾；整件作品具有中國水墨的韻味，卻在兩張畫布、周圍的留白中，顯示出機械性的痕跡。

繼勞生柏（R. Rauschenberg）與安迪‧沃荷，60年代後期起，許多伴著蝕版、凹版、絹印等照相製版的攝影創作紛紛出籠（包括漢彌爾頓〔Richard Hamilton〕、亞藍‧瓊斯〔Allen Jones〕、莫雷〔Malcolm Morley〕多人的作品……），在對應於圖象刊物等媒體文化之餘，也令矯飾攝影的內容豐富多樣。當然，這類作品會隨著照相或印製技法儀器的更新，再做附加變化，更可能發展出另類的藝術型態。

編導攝影的興起

70年代晚期，最受矚目的並不是矯飾攝影，而是編導攝影的興起。

「編導攝影」（Staged Photography）與矯飾攝影算是一體兩面，同樣經過矯飾的步驟。矯飾攝影是再處理已經拍好的照片；而編導攝影，則是在拍攝前完成所有的假製動作。換句話說，一個是後製作業，一個則是前製作業，相對於20世紀初期的直接攝影，這兩種方式都已擺脫了複製真實的領域。

在編導攝影中，攝影師形同一齣戲的導演，主導著演員、服飾、燈光場景等整個演出的方向；而每一個導

演（攝影師），都可能導出不同的劇碼。

編導攝影的內容，因而五花八門。有像是荷蘭攝影家德‧諾傑（Paul De Noijer）與凡‧艾爾克（Ger Van Flk）的超現實主義式：一個戴著塑膠手套的「園丁」，在屋內則著鮮花與草叢；讓我們不禁想到達利或瑪格利特的作品；聯想的結果儘管是超現實，卻讓真實多了趣味，多了創造的可能，並且，像超現實藝術一樣，聯想的影像可能在詼諧後發出嘲諷的餘味，久久不散。當美國攝影家韋格曼（Ｗｉｌｌｉａｍ Wegmann），不斷地以狗飾人，把狗扮成各種現代人的模樣；狗就像是被強迫的、被雕塑的塑像，與人沒有什麼兩樣；在此，也進入了人像攝影的心理分析層面，或者，觸角更廣。

而韋伯（Boyd Webb）、史科格藍（Sandy Skoglund）等人的作品，不但脫離現實，還遠離現實，讓我們浸入想像的深淵。在攝影棚裡，韋伯用幾張彩色厚紙、電話、幾條線、舊書與散布的螺絲，製造出天空、海面、海水、海底的邊際與空間；電話線象徵了某個聯繫，聯繫了無界的天與深淵的知識。史科格藍則更費心地製作每一個道具，用混凝紙漿、石膏、聚酯纖維等材料來雕塑、上色，再呈現出完全的另類

空間：只有影像中的人看來是真實的，但是他們卻活在奇異、神祕的世界裡，像是畫裡的人物，成為虛構的一部分。

　　相對於攝影的客觀性，編導攝影總算是反對到了極點，成為80年代攝影創作的潮流。

　　它因此涵蓋了自拍攝影、系列式、圖文式攝影或觀念式攝影……，成為紀實攝影以外的一切；相應著電視電影的戲劇性，再影射真實、想像中的各種議題，或，完全以觀念為主題。

　　前文提及過的麥可（Duane Michals），擅長用編導的方式製作系列式影像，使得作品形似電影分格的畫面。而另一對雙人組藝術家，皮耶與吉爾（Pierre & Gilles），

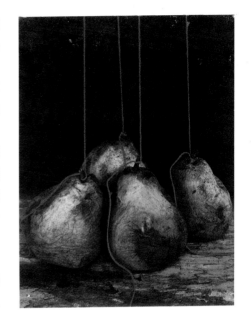

總用裝飾性的自拍方式，假製廣告影像，或是神話故事的一幕。另外，也有格路維（Jan Groover）等攝影家，喜歡用靜物組合出抽象的圖面，刀與叉因此在特意的編排中擺脫原來的象徵。

社會性的攝影

　　而嘲諷本土文化，也彷彿成為美國藝術家的專長。走著漢彌爾頓的路線，克里斯（Les Krims）不用拼貼，而用假製真實的方式，更為直接地嘲弄當代的美國：標題是〈好奇的女人、狂吠的藝術、看來亂七八糟的東西……〉等一連串的短字。其他的美國攝影家，瓊斯（Chris Johns），就以車子與北美社會為主題，探討車子、人與大自然的這種關係。而朗哥（Robert Longo）等人，則受當代電影、音樂的影響。事實上，直到21世紀的今天，美國攝影創作的社會性，

雷那　矯飾攝影作品　1973年（左頁圖）
帕克　四個梨子　矯飾攝影作品　1979年（上圖）

這種貼近社會、影射社會環境的創作，還是多於其他地區的。

　　傑夫‧沃爾（Jeff Wall），做為一個加拿大攝影家，同樣以人、社會為內容，他探討社會的層面與深度卻是更為成熟而多樣的。在〈女人像〉作品裡，沃爾引用了馬奈的〈劇場中的酒吧〉（1882）油畫，再布局現代的鏡子影像：右邊的男人（其實是沃爾本人），像個偷窺者，在暗處拍攝前面（亮處）的女人，女人看著相機的眼神，透過鏡子，又好像正在直視著我們（觀眾）。比起19世紀女侍與男客的關係，用鏡子反射當時男女在公共場所的距離：背面的、模糊的、邊處的；沃爾再次用鏡子影射現代男女的互動，或一種被拍者與拍者的關係。 在〈手勢〉這件作品裡（也是沃爾第一件在戶外拍攝的作品），他不但仿製了街頭攝影的結構，更明白地導出緊繃的種族、性別關係：右方的男人，用力地拉著他的女友往前走，同時，又向左方的亞洲人比出嫌惡的手勢。沃爾多半用大幅（真人尺寸比例）的光箱來展示作品，這些照片，因此也具備著一種壓迫性的說服力。

難以歸類的攝影作品

　　編導攝影具備的觀念，很可能成為主體，或本來就是主體，而另外歸類到觀念式攝影（例如科舒〔Joseph Kosuth〕的觀念藝術相關作品）。在正式談到觀念式攝影前，我們還是先看完這些難以歸類的攝影作品。〈與我的第三個女兒〉，這個作品由同一對男女扮演，分成兩齣沒有間隔的戲：他們並沒有改變姿勢，卻穿著不同的服飾，脫掉的衣服明顯地散落在旁；蘇戴克（Jan Saudek），這位捷克攝影家，總是在古典的繪畫感中，導出裸與不裸的關係；似乎，在斑駁保守的色調、露出與被遮蓋的部分間，人體都是神聖與坦然的。而西莫（Siegfried Himmer）在〈發射蘋果〉裡，也另外隱喻女人與蘋果的情節；特別是，影像中的女人也是位攝影家。當宗教與性別在切入時代議題時，編導攝影也改變了人像攝影的風格，成為許多聲音的代言者。

1　漢納臣　偷窺者　矯飾攝影作品　1971年
2　漢彌頓　心中鏡　壓克力彩、白膠布於彩色相片紙印　矯飾攝影作品　1974年
3　莫雷　海灘　彩色絹版印刷作品　1969年

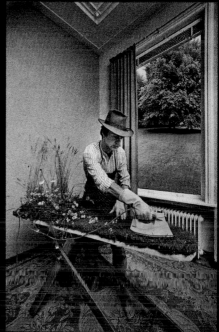

1 瓊斯　生活階層　兩張平版照相印刷作品　1968年
2 德‧諾傑　電草坪與移動的熨斗　1977年
3 韋格曼　伏塵　1982年
4 韋格曼　滑輪鞋　1987年

1	2
3	4

1 韋伯　象腳　1982年
2 韋伯　深淵　1983年
3 格路維　無題　1978年
4 西莫　發射頻果　1974年

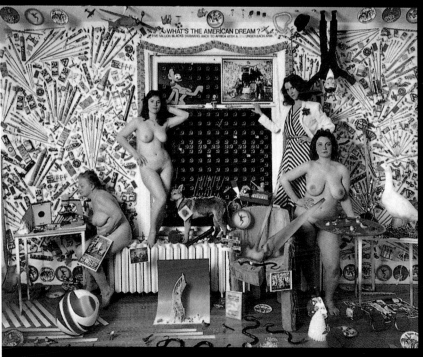

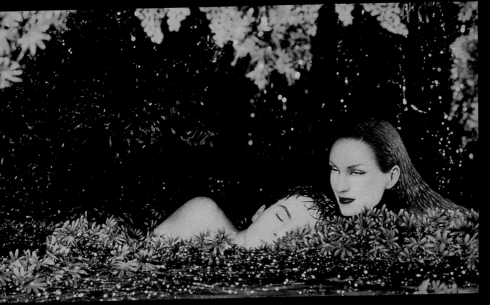

史科格藍　嬰孩　1983年（左頁上圖）
克里斯　馬克思主義的觀點：……　1984年　（左頁下圖）
皮耶＋吉爾　溺水　1983年（上圖）
傑夫·沃爾　女人像　攝影光箱作品　163×229cm　1979年（左下圖）
傑夫·沃爾　手勢　攝影光箱作品　198×229cm　1982年（右下圖）

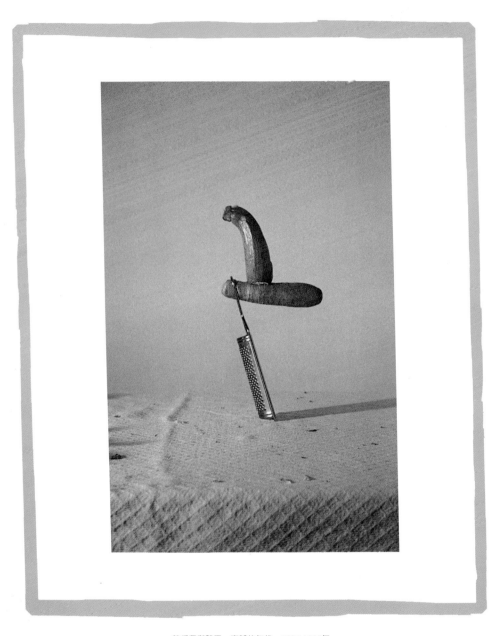

菲須里與魏思　寧靜的午後　1984-1985年

7 觀念式攝影
Conceptual Photography

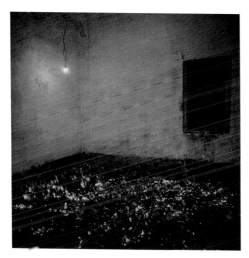

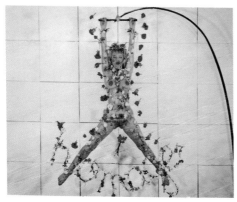

觀念式攝影，和觀念藝術有異曲同工之妙，但卻不是由60年代才開始的。當超現實主義攝影，以所謂超現實的方式來談論性、性向與性別時，也就是採用一種觀念取向的表達。作品的主體並不是影像本身，而是影像要「再」傳達的概念。

觀念式攝影裡的性別議題

除了圖文式、拼貼攝影等類，特別在編導攝影方面，我們可以感受到創作者的思考方向；要是他（她）沒有一個清楚的想法，如何來編導製出整件作品呢？所以，其實觀念式攝影都可是編導攝影的一部分；它可能囊括、交疊了多類攝影創作，也可能完全獨立出來，以觀念本身為主。

法國攝影家佛孔（Bernard Faucon），在無人的空間裡，燃起炭火，布置一種氛圍，稱作〈愛的房間〉：那一盞燈泡的光芒，與地面遍灑、溫存的火光，讓整個空間朦朧著橘、黃、紅的情緒；這種光暈似乎也象徵著溫暖的、愛的感覺。另外，在「愛的可

佛孔　愛的房間（系列之9）　1986年　（上圖）
根茲　致敬（「愛的可能」系列）　1985年　（下圖）
雪麗・勒文　繼伊凡斯（Walker Evans）之後　1981年　（右頁上圖）
　伊凡斯，是美國1930年代著名的社會紀實攝影家；雪麗・勒文的這張作品，乃是絲毫不差地複製他1936年的攝影〈Allie Mae Burroughs〉（被攝者的名字）。
夏洛特・馬區　紀念柯泰茲：諷刺的舞者　1985年　（右頁下圖）

能」系列裡，根茲（Joe Gantz）吊著倒
Y字形、飾以花朵的裸女，來隱示女
人、肉體與愛的關係；至於這個「致敬」
（homage），是向裸女致敬？還是向愛致
敬？可能就另含隱喻，見仁見智了。

　　觀念式攝影，另外，還跟80年代美
國的挪用藝術大有關係。藝術家普林斯
（Richard Prince）擅長拍攝雜誌上的照
片影像，而做為自己的創作。在這種複
製的過程裡，我們還是要回看到挪用
（Appropriation）的本質，它有適用、佔
用的成分，並且也含有激賞的意味在。
普林斯拍攝了一系列香菸廣告的牛仔影
像，又拍了一些女性正在化妝的廣告影
像；不可否認地，他對男人英雄式的造
形情有獨鍾，也對女性化形象的贊同；
這些，都透露了他本人的想法，也表達
了他對美式文化（男女角色的塑造）的
認同：男人應該是運動型的、雄壯的，
女人則該是愛美的、想要成為選美皇后
的……。另一位美國藝術家，雪麗·勒
文（Sherry Levine）則去拍攝知名攝影
家的作品：她（雪麗·勒文）有取代原
作者的意圖在，一方面挑戰了男性主導
女性的空間（男性攝影師拍攝女性），
另方面，則撥起藝術與創作間的觀念問
題；影像的選取是創意？再拍攝也是一
種創意？攝影與再攝影，除了顯現媒體
影像的氾濫與不值外，也還可以就攝影
本身探討。

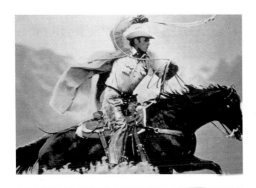

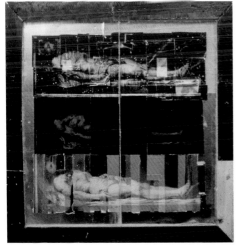

另一位德國女性攝影家，夏洛特‧馬區（Charlotte March），不是用再拍攝的手法，而是用「再編導」的方式，重新排演知名德國攝影家柯泰茲的作品〈諷刺的舞者〉，再命名為〈紀念柯泰茲：諷刺的舞者〉。比較之下，80年代的現代感與黑紅兩色系，是突出了輪廓、對比與主角自信的眼神，而少了1920年代的朦朧、女性嬌柔美；身為一位女性的時尚攝影師，夏洛特‧馬區對於自己、其他女性的取像，也有顛覆時代的、性別的意圖在。

所以，步入80年代，觀念式攝影不再是60、70年代的個人遐想、視覺重設等形式，而是直接擊中爭議性的要害；在性別議題之外，也對於媒體影像與藝術、攝影藝術本身，甚至，藝術家與藝術家間的關係，都提出新的調整與想法。

裝置型觀念攝影

還有，當雪麗‧勒文涉及到攝影的複製與創作問題時，也有其他的藝術家探索著不同的攝影表現。非須里與魏思（Peter Fischli & Weiss），這一對瑞士藝術家，用廚房的小物件擺放出另類式雕塑：在〈寧靜的午後〉攝影裡，刨物器的柄子裡嵌著一根胡蘿蔔，再被技巧性地斜立在桌織布上，然後，再輕輕放上半段櫛瓜；即便這種組合只是超短暫的支撐，卻能同時強調攝影的即時性與永久性。而史達（Mike & Dong Starn），這對美國雙胞胎攝影家，也進一步翻新拼貼式攝影，故意把照片撕開再拼貼，使得作品不似攝影作品，而像是一種拼圖、雕塑、複合媒材的組成；在〈三耶穌〉這件作品裡，我們可以觀察得到每個耶穌都不是由單張照片所拼湊成的，它們在色調、色塊或肢體上的連結都很

不一致（特別是上下的兩個耶穌，至少是各由五張相片再重組出來的）；而在
直與橫雙向的構圖（包括框面與框）裡，每個相片的裂片則變成可雕塑的小個
體，來築成一個塑物；這老舊、修補的影像效果，在概念上仍探索著攝影的表
現形式。

　　不過，德國攝影家加爵（Gottfried Jager）的探索倒是最為尖銳。他展示了
沒有相框的相片與鑲了框的相片（同一張相片的複製）：左邊的方形相紙，完
整、穩固地被裝入框內（如同一般的攝影作品），中間的相紙則直接浮貼在牆
面，而右邊的那張卻被浮貼在框面上：攝影作品與框的關係在此也浮上檯面，
假如沒有框、襯板、玻璃的保護，照片可以如此原始地被展示嗎？它單薄、易
毀損的質面，被輕貼在展示牆上，是否會蜷曲得不像樣？假如被牢靠地黏貼在
牆上，是不是同樣會損壞它的背面？藉著這件作品，加爵指出了框與攝影作品
的關係：一張照片，當它被當成藝術品、被展示的同時，它的包裝（框的樣
式、框與照片的距離……）同樣也變成作品的一部分，足以影響我們對相片的
解讀。

普林斯　無題　1980-1984年　（左頁上圖）
史達　三耶穌　1986年　（左頁下圖）
加爵　兩個正方形　三件式攝影　1983年　（上圖）

　　直到現在，這種相片框的展覽模式，也好像成為自然的、必須的。當我們
從展冊或書籍上欣賞一件攝影作品時，通常是只看到相片（作品的原型）的；
當史達故意融合模糊相片與框的界限時，相片似框，框似相片，而連成一個複
合媒材的作品。攝影藝術，總算跳脫了框、平面、單張影像的展覽模式，變成
裝置物的可能。

　　在科舒（J. Kosuth）的〈三張椅子〉裡，攝影是整件裝置的一部分；但是在
波爾坦斯基、梅沙爵等人的手裡，相片與相片們，才是主角；它們堆放成立體
的、裝置的空間，成為一種裝置型攝影的創作。

　　這類裝置型攝影，出現得較慢、數量少，也還在持續變化中（到90年代或
現在）。像前文提過的蘇菲‧卡爾作品，也可屬裝置型攝影。另一位法國藝術家
波爾坦斯基（Christian Boltanski）的創作向來極具紀念性，散發著悲情與緬懷；
到了80年代，他開始改用裝置來表現，設置各個微弱的小燈泡、電線、錫製長
方塊、失焦的大頭照，使得那種祭祀的、悼念的氣氛更是逼真；而那故意失焦
的人像照，也在昏暗的燈光中更形似鬼魅，令人不知所措。而梅沙爵（Annette
Messager），也是法國藝術家，早期以相框的攝影來排列作品，在80年代中期才
走向裝置表現：數十、百個器官照片，變成各種小方塊，再擺置成大型的塊狀
作品；這些照片來自於多位不同年齡的男男女女，作品因此也隱示著重組與還
原、單一與整體的關係。

　　裝置型攝影，也還有些另類的組合。像是嘎丹那（Bertrand Gadenne），法國
藝術家，在天花板上裝設幻燈機，調焦於人體的手部位：於是，當我們伸出雙
手時，會正好接到所投射的影像，兩隻發光的蝴蝶；當然，這兩隻蝴蝶也會隨
著手的移動而變動（模糊或清晰）。在這樣的創作裡，攝影的介面（接收面）轉
變為多材質的領域，同時也反映了80年代後，攝影有去材質化的轉變。

社會議題的觀念攝影

　　假如說，70、80年代的歐洲攝影，還執著於超現實主義的、觀念的、實驗
的（德國）或裝置型攝影（法國）……有點與世無爭的傾向；另一攝影創作的
大宗——美國地區（包括加拿大、中南美），則還是不忘時事，總是與社會亦步
亦趨。特別是當美國陷入愈演愈烈的文化戰爭，政府、宗教、時事 與人權的對
立，攝影藝術也變成民間的發聲筒、造勢宣傳的有力工具。

　　80年代的美國，有許多矛盾與衝突。經濟、股市的上揚，使得藝術市場蓬

1	
3	2
4	

1 波爾坦斯基　無題　攝影裝置作品　1989年
波爾坦斯基認為每個人都是死去的小孩。他的童年、過去種種或家人的生活照，因此都變成一種無法復返的經驗；而他的作品也成為這些經驗的悼念，充滿著悲觀、懷念與追思。

2 梅沙爵　我的願望　攝影裝置作品　1988-1991年

3 嘎丹那　蝴蝶們　幻燈投射裝置　1988年

4 社雷諾　天堂與地獄　1984年
社雷諾的攝影大都限量十張以內。這張作品是他首次用真血淋製、編導而成的：圖面上，主教的紅衣與鮮血互相對應，而我們對宗教的愛跟肉體所受的苦，是不是也相牴觸？是一種矛盾的關係？

勃,大量的基金同時投入藝術補助計畫,人民的享樂主義也幾近最高點(吸毒、飲酒、性自由……);在人權伸張結合藝術的同時,又爆發了愛滋病蔓延的嚴重,於是,宗教團體與政府保守派一起跳出來,譴責這些違背美國傳統的行為……。當中,有位參議員故意在參議院裡,怒罵又撕裂了社雷諾(Andres Serrano)的攝影作品;後來,又有辛辛那堤藝術中心為了梅波施若普(Robert Mapplethorpe)(「國會補助基金」N.E.A.贊助的一名攝影家)的同性戀攝影,而鬧上法庭,後來,他的作品因為「非藝術」而開釋。

但是,真正的結局是這些作品都聲名大噪,這些藝術家也變成80年代的代表。儘管,另一位同性戀藝術家,沃吉納洛維茲(David Wojnarowicz)宣稱他的作品與同性戀無關,他,也還是被列為文化戰爭的英雄之一。而女性主義藝術,也進入第二個階段:在女性藝術家與藝術界對立的同時,女性攝

梅波施若普　麗莎・里昂(Lisa Lyon)　1982年　(上圖)
　　照片中的主角麗莎・里昂,是80年代著名的女性健美冠軍。
社雷諾　停屍間內的愛滋病去世者　1992年　(下圖)
沃吉納洛維茲　當厄月升起時　1989年　(右頁圖)

影家的創作往往也被貼上女性主義的標籤（例如芭芭拉·克魯格〔Babara Kruger〕、雪麗·勒文等人作品）；辛蒂·雪曼（Cindy Sherman）的影像，則在1985年達到最醜陋、邪惡的境界。

相形之下，種族與其他議題的藝術較為緩和。有某些藝術家藉著嘲諷傳統繪畫的內容，來駁斥傳統觀念習俗。也有些藝術家不滿商業花園的影像、價值觀，而製出反向的畫面。80年代中期起，確實興起了一波血腥的、肢解的、怪異駭人的攝影作品，頗為符合當代的矛盾與不解。像是威特金（Joe Peter Witkins）的影像，雖然反駁了廣告的美麗與夢幻，但也與電影影片的內容相去不遠，有如「黑色星期五」的不堪畫面。

他特別著迷於一些殘缺的肢體、重度殘障的人，將它（他）們視為殉道者般的神聖（如同耶穌為眾人所受的折磨，這些人也在默默地承受與生俱來、無法避免的苦難）。在〈宮女們〉這件作品裡，威特金仿製了17世紀西班牙畫家維拉斯蓋茲（Diego de Velasquez）原作的構圖：美麗可人的小公主變成市儈的、輪盤代步的半身殘廢，用粗繩牽著一隻垂死的狗；畫家的臉形似骷髏，而右邊的宮女變成無法辨識的大怪物⋯⋯；還有，畫家與小公主間出現了一台照相機，那條快門線卻不知通向何處，代表了創作者本人的隱遁；而小公主的輪盤上，竟然布滿了鐵釘，也暗示著一種再受傷的危機。

這些，並不是威特金最怵目驚恐的作品（到90年代，他真正成為20世紀最受爭議的藝術家之一）。他的出發點、他的主角、他的編導方式⋯⋯，整個影像，可以回歸他的童年經驗，也可以回應當代社會或宗教的救贖；所傳達的訊

息其實是曖昧不清的。有些人會不忍卒睹，完全不能接受，對於喜歡視覺刺激的人來說，可能也不夠恐怖。

攝影學

　　影像的效果，確實會因人而異的。有如羅蘭‧巴特（Roland Barthes）所提出攝影的「第三種意義」（收錄在《明室》〔La Chambre Claire〕評論裡）；這個意義，可能完全脫離了創作者的創意，而代表了作品跟觀賞者的關係。我們可能因為會錯意，可能因為自己潛意識、無意識的感應，而討厭或喜歡某件作品；甚至，還可能因為當下的觀賞情境（自己心情不好或周遭擁擠……），影響我們對作品的觀感。

　　攝影學，算是幫助我們了解攝影影像的方式之一。

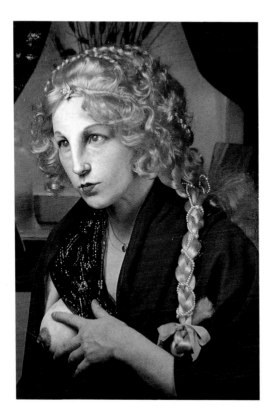

　　1930年代，德國評論家華特‧班雅明（Walter Benjamin）開始談論攝影、電影與藝術的關係：視攝影為機械的、複製的成品，不能與藝術的單一與神聖同等價值（他用中古時期某些深藏在教堂隔間的作品為例，突出藝術品應有的光環與不容碰觸）；攝影也開始變成了一個別類的學問。到了1960年代，特別是1970至1980年間，這類的研討不但增多，也較為完整、成熟：有法國的布赫迪厄（Pierre Bourdieu）、美國的桑塔格（Susan Sontag）……，指出了攝影的社會性、切入社會學來研究。而羅蘭‧巴特，繼攝影的第一、第二種意義

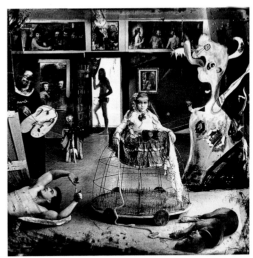

後，也提出第三種意義；代表著攝影在創作之外，再傳導出的模糊的、不易測知的意義。克勞絲（Rosalind Krauss），則明白地將攝影比作符號、比喻成一種單獨的語言，特意分析它與其他藝術的關聯。直到現在，有關攝影的評論還是林林總總（特別是在德、法、美國地區），分類更細，探討也更深入。

攝影學切入社會、心理、哲學的同時，當然也還是攝影藝術的一部分，但它是屬於比較深入的進階部分；當我們初步了解攝影藝術之後，再進入這個領域，或許，比較不會陷入分類與文字的沼澤中。

辛蒂·雪曼　無題　1990年　（左頁圖）
威特金　詩人　1986年　（左圖）
威特金　宮女們　1987年　（右圖）

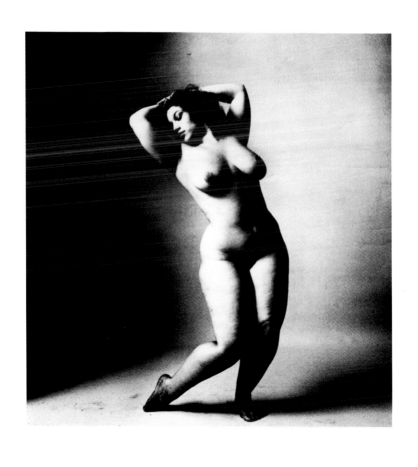

潘　Alexandra Beller(系列)　人像攝影作品　1999年

8 1980年代後的新攝影

New Photography after the 1980s

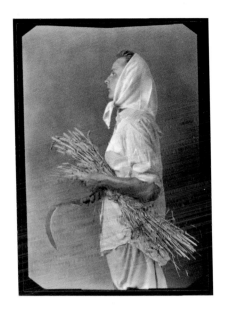

1980年代歐洲的攝影，在延展各自的風格外，只有少數的作品以社會為主題。

北歐的作品（以荷蘭為主），向來有融合英國與歐陸的特色。德國，除了一貫的實驗性創作，另外也有些劇場攝影，或是東西德合併後的社會性攝影。而東歐，在局勢的變動中，作品總透露著緊密的悲情意識，英國則興起了新的紀實攝影，流入美國紀實攝影的一環。

德國的「劇場攝影」（Theater photography），是以舞台劇為景，而拍出表演中的一剎那；這類的攝影確實有些特別，因為戲劇本身是編導、造作的，儘管以直接取像的方式拍攝，始終是在演出的片段裡盤旋。另外，合併後的東德雖然也成為創作的主題，但是數量卻少得無法做進一步的比較。不過社會性攝影，倒是在1989年捷克的改革前後產生一批新的創作：例如布拉特斯托（Bratrstro）團體，用編導攝影的方式，來評斷捷克的社會寫實主義；而馬庫（Michal Macku）等藝術家，則用裸體人像與撕裂、壓皺的相紙，表現一種深度的恐懼，強烈到足以撕空一個人的腦袋，留下空白。另外在英國，以往的街頭攝影逐漸轉型，有了更為自由的表達，或者走入個人與家庭。

新的紀實攝影

在修爾（David Hurn）的作品裡，東方正教的家庭觀念（「one great family」，以家庭為要的生活）開始疏離，彷彿回歸自然與本能。1980年代中期起，霸何（Martin Parr）作品中展現著英國中產階級的日常生活：比如堤防旁歇腳的母子、超市推車上的嬰兒……，這些景象似是隨處可見的，可是又不失構圖後的畫面感，在光鮮的色調與對比中，影像還是表達著正面、快樂的情緒。而貝

布拉特斯托團體　收成者的新娘　1989年（上圖）
霸何　家、外面、高價位的超市　1985年（右頁上圖）
克拉克　無題　1972年（右頁下圖）

林翰（Richard Billingham）則
是英國的家庭攝影代表，他將
這種高解析度、多色彩、不帶
評斷的取景方式，轉移到家人
身上：有媽媽在茶几前低頭拼
圖的模樣、家人要吃飯前的匆
忙等，都成為攝影的內容。但
是，要真正討論這種新的紀實
攝影，還是要回到美國攝影。

「內在生活攝影」（Intimate
Photography）或「家庭攝影」
（Family Photography）這幾個
統稱，代表著他人或自己家人
親友的生活攝影。這類攝影已
經擺脫了家人正襟圍坐、正對
鏡頭微笑的傳統方式，而是讓
親人、朋友們無視於鏡頭，繼
續做他們的事。當然，不修邊
幅、邋遢、半鏡頭外的景像都
曾盡在其中；不過這些可正是
新紀實攝影的特色之一。就從
1970年代起，有攝影家開始拍

攝中產階級或越戰家庭，他們以不同的家庭為單位，成為觀察社會的起點，將
紀實攝影帶到一個新方向；而克拉克（Larry Clark），則紀實當代青少年的作樂
生活，把注射毒品等景象一一捕捉；另外，葛溫（Emmet Gowin）雖然只在花園
後院或客廳拍攝自己的家人，不過也跨出了一大步。到了80年代，莎莉·門
（Sally Mann）的影像雖然是黑白的，但她卻以自己的小孩們為主角，影射年齡
與人性的相關性。

事實上，美國在1980年代的變化幾乎是全面性的。按邏輯來說，這種以人
為主的攝影，應該與人像攝影比較有關係，可是，它確實影響了攝影藝術，也
翻新了時尚攝影。當高登（Nan Goldin）拍攝了一系列自己與朋友的生活實況

後，就被《視景》等時尚雜誌網羅，再用自己的朋友做主角，成為時尚的一部分。從此的趨勢是，家庭式的攝影藝術變得隨性、裸露又真實，而青少年文化連起時尚的同時，時尚與藝術也開始難分難解。這些彩色照片，有失焦的、光線不均的、截邊的，可是卻因此帶來無比的親切感，就像是我們每個人可以拍出的照片。這些照片，不僅展現著家庭、家人或朋友，其實就是反映了拍攝者與被攝者的親密關係，讓拍攝者的相機化身為無形，隱遁起來。

新的人像攝影

　　這裡所說的新人像攝影，是相對於世界大戰前後的作品。人像攝影的風格，跟其他類攝影一樣，會隨著時代變遷而變的。

　　在1950年代，很多作品還脫離不了超現實主義。歐斯曼（Philippe Halsman）製作的〈蒙娜麗莎達利〉，看來雖像達利，但是又富具趣味，長毛的手上堆著錢幣。1970年代，開始出現完全背面的、罩住頭的人像攝影；這樣的拍攝方式很耐人尋味，畢竟人像攝影的主角不但是人，而且多是知名人物。80年代，自拍

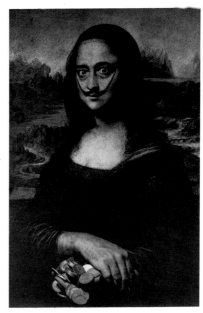

像的增加，突顯著現代人對自我、對存在的焦慮與迷惑；而放鬆、放蕩的自由文化，也影響了人像攝影，在雷伯威茲（Annie Leibowitz）這位知名的人像攝影師鏡下，約翰·藍儂與他的妻子，就像是在自家的床上；至此，人像攝影也代表了名人與其個性、生活型態。英國人像攝影師史諾丹（Snowdon），則拍出新一代的嘲諷態度：古與今、東方與西方、皇室與暗街……，都在相似與相異處之間交會，互相質疑。而1990年代，不單是人像，也是時尚、攝影藝術等的新交界；有回歸復古的造型與拍攝風格（像是黑白照片或朦朧的取像），也有看不出時序的造型；老一輩的攝影家們也再突破風格，像是艾爾文·潘（Irving Penn）拍出自信的胖女人，柯恩（Serge Moreno Cohen）則融入人與其工作，做出一體的造型攝影。

莎莉·門　家庭照　1988年（左頁上圖）
葛溫　艾迪斯(人名)　1971年　（左頁中圖）
高登　床上的伴侶　1977年　（左頁下圖）
雷伯威茲　約翰與洋子　人像攝影作品　1980年（左圖）
歐斯曼　蒙娜麗莎達利　人像攝影作品　1953年（右圖）

1	2
3	

1 史諾丹　梅麗史翠普　人像攝影作品　1981年
2 雷斯　克勞蒂亞與手套　時尚攝影作品　1987年
3 柯恩　李察·阿維登（攝影家）　人像攝影作品　1994年

新的時尚攝影

隨著時代，1980年代的時尚攝影確實有許多變化。

首先，除了男性時尚的出現，在女性自省、揚聲、發掘自我後，女性模特兒也擠身男性攝影師的行列，進而成為知名時尚攝影師：例如，沙拉‧木（Sarah Moon）、杜博維勒（Deborah Tubervile）、伊斯曼（Dominique Issermen）、雷斯（Bettina Rheims）、可麗娜‧兒（Corinne Day）……等人。另外，各時尚品牌開始也有各自所屬的攝影師群，形成時尚攝影師與特定品牌的長久合作關係：像艾爾文‧潘就為三宅一生（Issey Miyake）拍攝、亞維登（R. Avedon）為凡賽斯（Gianni Versace）拍攝。

而且，1990年代後我們所感受到的變化，大都在80年代就舖下雛形。雖然時尚界效仿藝術攝影並不是新鮮事（許多應用攝影都參照藝術攝影，來引發靈感），但是當時尚攝影作品登上藝術雜誌的封面，意義可就不同了：當1982年，三宅一生的時尚照片變成《藝術論壇》（Art Forum）雜誌的封面時，意味著時尚攝影（或時尚本身）也是藝術的一部分，也可被視為藝術來欣賞。隨後，辛蒂‧雪曼（Cindy Sherman）的怪異裝飾也成了「Dorathee Bis」服飾的代言人，而高登也與刊物、服飾合作，拍出新的時尚攝影。

這些作品的特色，因此就在於時尚與攝影藝術的瓦解；我們很難分得出它們隸屬於時尚或是攝影藝術。在破舊的俄式澡堂裡，有高登四個並非美貌的朋友（甚至還有一個是懷孕的），隨意坐著、靠著……，就成了一張某內衣品牌的時尚攝影，到底時尚（攝影）與（攝影）藝術有多少相似點呢？藝術的前衛、復古與主題性，時尚也有！喜歡庸風雅的人們，要獨一無二的藝術品，又何嘗不會喜歡那些高價位又限量的衣物？而一個千載難逢的藝術展覽，是不是也像那些新一季品牌發表會，讓觀眾滿足了心理的無法擁有與稍縱即逝？

當時尚攝影師，迷爾門（Wolfgang Tillmans），轉身製作藝術性的攝影時，他的作品是否也跟著有所轉變？特別到了1990年代，現在，我們愈來愈分不清這兩者的界線；特別是時尚走向年輕、大眾與藝術，而藝術的目的與使命感又模糊不清時，更可能因商業的炒作而同質化。

1990年代，不再令人驚訝地，設計師也變成了攝影師：好比拉格斐（Karl Lagerfeld）、路騰斯（Serge Lutens）等人。除外，時尚雜誌也故意招攬一些非專業的攝影師；在反1980年代、反時尚的同時，也反了高價位品牌，球鞋、吊帶

褲的舒適穿著不但成為街頭時尚,也進軍整個時尚界,與家庭攝影、快拍攝影會合,變成新的時尚主流,像時尚攝影師馬利歐·索羅帝(Mario Sorrenti)以紐約東村的雜亂,示意著隨性的生活風;另一位藝術家朗哥(Robert Longo)為「Gap」製作的重擊音樂影像;而泰勒(Juergen Teller)的作品帶有陰影,卻如快拍照一般地愜意而貼近主角……。而主題上,時尚攝影除了吻合品牌風格外,還可以突出品牌與其走向。有的如電影情節般的一幕,詭譎神祕;有的則莫名奇妙,製作不合理的組合空間;還有取材於時事醜聞,好像背負著社會責任,期許大眾的共鳴,就像迪卡夏(Philip-Lorca di Corcia)與路區福得(Glen Luchford)擅長營造戲劇性的影像;而威伯(Bruce Weber)則以文學的抽象與想像,進入同性戀世界,也成了近二、三十年來男性時尚攝影的代表之一;還有,托斯坎尼(Oliver Toscani)與「班尼頓」的合作,用廣泛而尖銳的社會問題做為廣告主題,也符合其遍布全球的使命感。

每個品牌,都有自己的定位、風格與可以轉換的空間;攝影師更不僅於此,往往還可塑造獨特的風格來走遍天下。羅維西(Paolo Roversi)總以詩意、畫感的小鳥模樣來形容女人;當沙拉·木為符合「Cacharel」品牌的輕、柔、淡,而製作朦朧的輕彩影像後,這種風味也成了她的招牌作。1990年代以來的時尚攝影,除了各

種「傳統的拍攝」外，數位與其他技法的影像也都漸漸出籠；例如，藍思維得（Inez van Lamsweed）、奈特（Nick Night）的數位合成影像，傑布（Katerina Jebb）的影印創作等。時尚也恍同影像的世界，在溫故與創新迴旋，總有一些變化。

創意，在互相剽竊；影像，也總是似曾相似的。今天的品牌櫥窗，可能布滿了藝術家的雕塑裝置，沒有一件自屬的衣飾；雜誌頁面裡，也可能怎麼看都看不出在賣什麼；走到美術館裡，附屬的紀念品店倒是交易不斷。於是，在人像、時尚、廣告與藝術混合的當下，

我們確實沒有必要以既定的角度去看事情。因為，時尚、藝術都可能不斷地輪迴，也都以無法想像的觸角，向其他伸展……。

辛蒂・雪曼　《Dorathee Bis》衣飾　時尚攝影作品　1984年（左頁上圖）
泰勒　《W雜誌》雜誌作品　時尚攝影作品　1999年（左頁下圖）
逖爾門　衣裝　1997年（上圖）

1	2
3	

1 路騰斯　資生堂廣告　時尚攝影作品　1993-1994年

2 莎拉‧木　香奈兒衣飾　時尚攝影作品　1998年

3 路區福得(Glen Luchford)　《Prada》廣告　時尚攝影作品　1997年

大衛‧拉夏貝爾(David Lachapelle)　我家　時尚攝影作品　1997年（右頁上圖）

迪卡夏　《W雜誌》時尚攝影作品　2000年（右頁下圖）

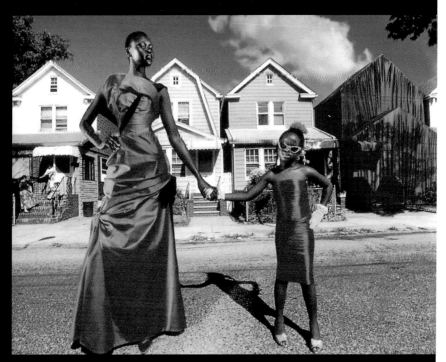

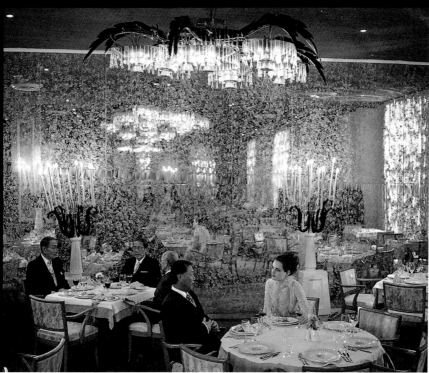

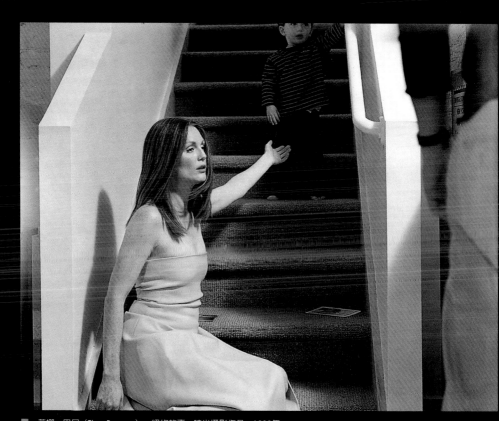

■ 蒂娜・巴尼（Tina Barney）　紐約故事　時尚攝影作品　1999年
茱莉安・摩爾穿著禮服，卻坐在家裡的樓梯上，伸著手等她的兒子走下來……。蒂娜・巴尼的作品比起電影情節更為親切感人，因為它們都是真實的：真實的生活中，女影星坐在樓梯上，一面與右方（露出半邊身）的丈夫說話，一面看著幾張卡片，一面又在等緩步下樓的兒子。這種家庭生活式的時尚攝影，不但是攝影師個人的風格，也反映著新時尚與人像、家庭攝影的界線不再。

1	2
3	4

1 威伯　拍立得製作的時尚攝影　1997年（右頁圖）
這位時尚主角竟然沒有穿衣服，在陽光下閃著壯碩的上半身。就像其他攝影師拍凱特・摩斯（Kate Moss）的臉與瘦削身體：模特兒們的體型、膚質或不施胭脂，都成了影像主體。於是在衣著與人的搭配外，身體也變為時尚的主角。

2 大衛・西斯(David Sims)　挑染的頭髮　時尚攝影作品　1997年（右頁圖）

3 奈特　《Visionaire》雜誌　數位合成的時尚攝影　1996年（右頁圖）

4 奈特　數位合成的時尚攝影　2002年（右頁圖）

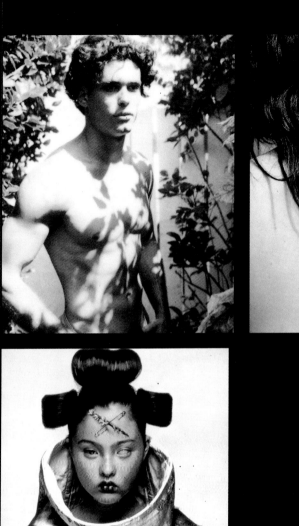

大衛·葛拉罕　泰勒州立公園　1994年

9 1990年代的攝影藝術

Photographic Art in the 1990s

　　1990年代的攝影藝術，並沒有1980年代的出色與尖銳，卻承襲著1980年代的特色，並作另一波的演化。

　　開始，以色彩為主軸的作品更為多樣化。最早有居里（Luigi Ghirri）的淡彩系列。之後有葛拉罕（Paul Graham）交錯物體的顏色與構圖；或是，弗斯（Adam Fuss）用色彩混淆實相，而影像的一切都是真的，除了那遍染的藍；在作品〈無題〉裡，蛇穿越過水面的影像，變成象徵似的勾勒、縐折與圓輻波，引出無限的想像空間。不過，近年來，也有許多紀實攝影故意以顏色構圖，藉著色彩間或色彩與實體間的共振、對比或不尋常，影射另外的意義。

新的特寫與景觀攝影

　　法國攝影家托沙尼（Patrick Tosani），擅長特寫中的特寫，影像中的物件在單色中性的背景裡，被放大了幾十倍；當我們看到〈I.C.〉這件作品的原貌時，它正以長198公分、寬161公分的尺寸矗立在前，而那個被正下方俯拍的頭，也遮蔽了其他的部分，以高解析的無數髮絲正對我們。托沙尼並不用彩色的物品布景，而用黑白與灰構成所有；但他仍使用彩色膠捲、彩色的沖相方式，帶出

影像的逼真與色度。於是，被放大的影像既真
實又超出現實，產生一種超出本體的突兀感，
卻又不足以替代本體。

　　而1990年代的生活紀實攝影，也傾向特
寫。這類作品特寫的不一定是主角，最逼近的
東西也不見得是焦點。在大衛‧葛拉罕
（David Graham）的〈泰勒州立公園〉裡，遠
方正在咆哮的那個小女孩顯然最清晰，近處的
狗雖然佔了不少影像空間，卻以失焦的模糊呈
現柔和感。而蓋斯齊爾（Anna Gaskell）的
「漫遊系列」中，聚焦與失焦的對比更為明
顯，以橫向分層的方式述說影像：雖然中間層
的花草最是清楚，但卻不是主體，女孩敞著雙
腿、玩著花的神態可能才是主題；而周邊的模
糊是背景，也是營造著夢幻的氛圍。另外，英
國知名的生活紀實攝影家霸何（Martin
Parr），從1990年代起也轉向特寫：他從日常
生活中抓出特寫，突出某個局部的美感，同時
也著重色彩的構圖。

　　但是，比較另類的特寫還是出自傑夫‧渥
爾（Jeff Wall）：這位編導攝影家的靜物特
寫，至今還是讓人捉摸不清。像是「對角線系
列」創作中，這些看似隨意也隨處的拍攝，竟
然又是精心布置而成的：剝裂的地板上，有露
出一角的木櫃、淡海綠牆面、舊拖把與錫製水

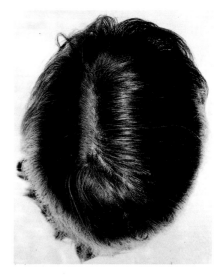

貝斯(Uta Barth)　第42號　1994年（左頁左圖）
弗斯　無題　101.5×76cm　1992年（左頁右圖）
托沙尼　I.C.　198×161cm　1992年（上圖）
蓋斯齊爾　漫遊系列　1996年（下圖）

桶，究竟在傳達什麼訊息。除非，藝術家想以地面斑駁的塊狀，與拖把、水桶的色系來相互對應。

新的特寫攝影，出自於日常，但仍可以引出故事性或局部美。而景觀攝影，在遠距離拍攝的前提下，也出現了新的影像：當中，最為出色的則是後新客觀攝影。景觀式攝影向來是最難突破的一種，因為它絕非以其中的、單一的人物為主，也不以動態為主，而是以整個建築或景觀為概念。所以，它的影像要不是具紀念、紀錄性，就是意含有觀念藝術。

「後新客觀攝影」（Post New Objectivity），如同畢雀夫婦（Berd & Hilla Becher），繼承了德國「新客觀攝影」的客觀性；但是卻用修飾與編導帶出另類的客觀，主要成員有若夫、史徹斯、格斯基、迪曼等四人。

陸夫（Thomas Ruff）的人像攝影雖然不屬景觀攝影，但也導出個體（個人）間的無名與相似性，詮釋著後新客觀攝影的客觀。而史徹斯（Thomas Struth）的代表作則是在博物館的拍攝系列：他到了歐洲、美國、日本各地的博物館或美術館，拍下人們觀賞畫作的情景；這些作品的主角其實不是藝術品，不是展場，也不是群眾，而是觀眾與展覽品間的關係；所以，這種客觀的（或是偷拍的）的攝影，不但有紀錄的、社會學的價值，另外也要我們抽離藝術與展示空間的神聖性，要我們用自由的態度面對每一件作品。格斯基（Andreas Gursky）

的攝像都是大範圍的空間，大
型店舖、超市、股市交易所
（格斯基有時會重複其中的部
分，使主體變大：使其中的內
容更有跳躍性的、規格的視
感）：色調的交融穿插，整個
影像往往形似壁紙或花布料，
每個其中的個體也彼此相黏，
人也與周圍的物件幾乎成為一
體，成為物化空間的一部分。
最後，迪曼（Thomas Demand）
假製了每一個攝影的場景：在
仿製真實之餘，也真正點破了

攝影的客觀性：影像中的一切都是用紙版等材質自製而成的，在照片裡卻如假
包換。

　　總結來說，新一代的景觀攝影不但尺寸超大，也偏向畫面感。對於色調、
構圖搭配的重視，甚於人物、建築的紀錄意義；於是，這些作品雖然精確又逼
真，卻無論尺寸大小、遠看近看，都以視覺的美、平衡感取勝。

新的編導攝影

　　編導攝影，到了1990年代，仍是攝影藝術的主流，甚至囊括了更多的別類
攝影（例如假製的景觀、生活紀實攝影）；同時在內容上也多轉為創作者個人
的想像、隱喻，而減少了社會性的作品。

　　看到傑夫‧渥爾1994年的新作〈失眠〉：一個身著家居服的中年男子，斜
臥在廚房桌子下的地板上，他張著眼，卻只是看著莫名的前方，看來有些精神

霸何　手指　1997年（左頁上圖）
傑夫‧渥爾　對角線系列　2000年（左頁下圖）
米哈斯(Richard Misrach)　海灘上　2003年（上圖）

格斯基　新加坡的股市交易所　168×270cm　1997年（上圖）
史徹斯　威尼斯的學院畫廊　190.2×233.1cm　1992年（下圖）

1	2
3	

1 迪曼　廚房　133×165cm　2004年
2 傑夫‧渥爾　失眠　1994年
3 甘蒂達‧后弗　法國國家圖書館 1998年

渙散；而廚房的擺設，倒不失為一個單身男子的住處，簡單、隨意又沒有瑣碎的小物品；這樣的色調與佈置，讓我們也聯想到渥爾的「對角線系列」，這些作品很可能就在同一個屋子裡拍的；在〈失眠〉裡，影像仿若一齣劇情電影的片段，可能是開頭、片中間，也可能是結尾，引人不自覺地想像情節的發展，並且，連帶使得「對角線系列」裡的拖把與水桶，散發出心理戲的想像空間。

而編導攝影的一位新秀克魯森（Gregory Crewson），以前的影像總是動物與田野景象（形似古典主義圖畫），1990年代也改製電影情節般的作品：夜晚的郊區平房旁，有一家人似乎日夜顛倒，正做著別人白天常做的事，而一叢不明的亮光卻從旁照射進來。

像這種劇情式的編導攝影雖然成為風尚，但有時也真的曖昧不清；除了形同電影海報，也常常以神話的、諭示的、歷史的圖象模式出現。「奧菲莉亞」，這位莎劇「哈姆雷特」的女主角，被畫家、也被攝影家不斷地引做主角；特別是她浮浸在池水裡的那一幕。克魯森的奧菲莉亞浮在淹水的客廳裡，活像現代社會的受害者。漢特（Tom Hunter）的奧菲莉亞，則仿效1851年密萊（J. E. Millais）的油畫，再扮成一個晚宴後不慎落水的女子。這位落水的女子必須是年輕貌美的，並且被奧菲莉亞式的情景簇擁著。在重製（再製造）的編導攝影裡，創作的本意確實夾雜不清；一方面，歷史、經典故事深植人心，本來就難以從創意裡切分或割離出來；另外，每個創作者也各有所思，來面對、詮釋以前的作品；可能是讚賞的、譏諷的、曲解的，或是模糊的、綜合好幾種態度的。當慕尼茲（Vik Muniz）用巧克力再製帕洛克的照片時，他是以欣賞的角度看待帕洛克作畫的情景，把作畫的姿態看做是藝術；當歐文斯親自到了大衛·

■ 克魯森　無題　127.5×152.5cm　1999年

<table>
<tr><td>1</td><td>2</td></tr>
<tr><td>3</td><td>4</td></tr>
</table>

1 慕尼茲 行動攝影之一 1997年

2 漢特 回家的路上 2000年

3 歐文斯 無題 1997年
　　大衛‧霍克尼常以這個泳池為創作主題。他在加州的住所（這個有泳池的家），不但是美式生活的一個象徵，也因著他的作品而帶有知名度與傳奇性。 於是，歐文斯的這張攝影作品， 也像是進入了藝術家的內心，再現藝術家的所愛。

4 山姆‧泰勒—伍德 獨白 1998年

霍克尼（David Hockney）所描繪的泳池，拍下照片，讓典型的美式生活真正重現，也有向霍克尼致敬的意味；當山姆・泰勒一伍德（Sam Taylor-Wood）製出〈獨白〉等系列影像時，也有意再解讀文藝復興時期的繪畫（女孩閉著眼、睡著似的躺在沙發椅上，有一隻手垂落下來）：女孩下垂的手延伸到另一個空間，牽連著好幾個不同的故事，下方影像也影射著女孩的夢境，一幕接一幕像連環圖似的；而當方克杜貝塔（Joan Fonctuberta）用色粉重製馬諦斯作品而成攝影時，或許也有些取代的意圖在。

　　新的編導攝影，當然也可以簡單得像是紀實。最常見而簡式的方式，就像是莎拉・魯卡斯（Sarah Lucas）的拍攝內容，把想像的玩笑付諸行動，變成有趣的影像。特別是從1990年代起，有許多作品就游離於編導與紀實間，它們看來就像紀實的一景，卻還是經過編排與布置：加拿大攝影家庫明（Dinigan Cumming）長年與一位老婦人合作，在她家拍攝穿衣、睡覺等生活作息，其中多不乏裸露的鏡頭；而老婦人縐折變形的體態，在從容不迫中與她的衣物、家飾構成整體，使得每張照片都像是個耐人尋味的故事。

　　除此之外，又有些作品有如人像、家庭生活照，卻不是家庭生活照。就像迪克斯塔（Rineke Dijkstra）在海灘所拍的人們，個個都露出不自然而忸怩的神態，宛如第一次面對鏡頭的演員；這類攝影也被冠上了「參與性攝影」（Concerned Photography）的封號。在觀念上，它強調了相機的主導性與被拍者的被控制面；事實上，它也可以影射所謂的紀實攝影，批判紀實攝影裡頭的做作與「不紀實」；或者，再促使我們思考照相與擺姿勢的本質，除了身分證件

莎拉・魯卡斯　人性廁所　144×185.5cm　1997年
　　魯卡斯是英國近十年來最受矚目的藝術家之一。她的玩笑往往出自（自己）身體與日常生活物品的結合：她會在如廁時想要與馬桶成為一體，會放兩個荷包蛋在自己的乳房部分，也會用牛奶罐兩塊圓餅乾浮貼在男友的性器官上，以想像的詼諧替代色情與猥褻的部分。她因此像是個活體雕塑，隨時準備成為藝術。

用的大頭照外，究竟何時才要看著看著相機來拍照。

　　另一位藝術家吉琳恩·魏林（Gillian Wearing），更進入參與性攝影的內部：她要求每個被拍者（街頭的路人）寫下當下的心境，再持著那張紙合照：雖然，有許多被攝者很顯然是猩猩作態的，盡寫些警世的詞句，不過，正好也將他（她）們的個性表露無遺。這些影像，因此同時傳達了被攝者的表像與內心，在編導中卻有無法抹滅的紀實成分。

　　1990年代中，大幅尺寸、高解析的攝像，要求我們把真相看清楚，也要我們反芻真實。放大的特寫，則有意將物件獨立出來，區隔它原有的表徵與定位，成為超現實的一份子。而景觀攝影，相反地，卻要我們以近視的視野看待遠景，視之為一幅畫。另外，藉著編導，影像還是不斷地質疑著影像（其他的影像），試著創建自有的象徵，卻又無法與它者抽離，創意老足在無意識的牽絆著。1990年代的攝影藝術已經成熟多變，但還沒有招數變盡；特別在編導、裝置性攝影、到數位等攝影的應用方面，我們還拭目以待。

庫明　美麗緞帶系列　1991年4月27日（左圖）
迪克斯塔　希爾頓島　153×129cm　1992年（右圖）

畢考夫　VB34⋯⋯　數位錄像轉製　1998年

10 新的攝影法與數位攝影藝術
New Photographic Methods and Digital Photography

比起19世紀對於攝影新技法的瘋狂，或大戰期間的前衛主義、包浩斯學派，戰後的我們，顯然將注意力集中在內容與創意上；新的攝影器材與技法，並不見得引來更突出的創作，但也自然地產生了一些特有的攝影作品。

像是艾格登（Harold Edgerton）發明的「頻閃攝影」（Stroboscopic Photography），乃用在科學研究等應用的範圍；可是，這種數百萬分之一秒的瓦斯閃光，同樣無法忽視〈牛奶滴濺〉、〈子彈穿射蘋果〉所定格的高動力美感。我們驚歎於這種科技所帶來的真實，它的美也自成一格，不能與一般的攝影創作較量。

拍立得攝影

頻閃攝影出現了卅年後，才陸續產生了相關的創作；而拍立得攝影（Polaroid）也是如此。它首見於1947年，卻要到1972年後才進入攝影藝術。規格「SX-70」的這款機型，雖然無法調焦，色度也不穩定（時間久了會變色），可是卻造就了拍立得藝術。在拍立得創作最是豐華的廿年間，它幾乎就是拍立得的代號。

拍立得一機成型的特色，也可能變成藝術上的優勢。由於它的底片內含化

學劑料，經過感光（照相）後，就可以自行（洗像）轉換成像；原來的那張底片於是乎就轉為成品（顯像），不得再加洗複製，也於是乎獨一無二。

　　拍立得的張張作品都是唯一，沒有複製帶來的貶值或意識型態；但是相對的，它的拍攝與成品受限不少，藝術家總不會以一個小方塊照片來沾沾自喜吧？有人撕、磨、搓、塗其中的塑膠介面與染劑（拍立得感光片，主要是由兩片塑質板夾著劑料而構成的），也有人切割介面、再拼貼。而大衛·霍克尼（David Hockney）雖然是拍立得創作的翹楚（他有人像的、大幅動態性作品的各式拼貼），但也有沙馬哈（Lucas Samaras）等人鑽研其中，拍出觀念式的、再製的影像。近年來，有更多的藝術家真的以拍立得為底片，再複製、轉製（放大）影像。確實，時代、技術與想法都未曾停止遷移；即使可調焦、高解析又高色度的新相機紛紛出籠，複製與創意間的抵觸倒是愈來愈少；拍立得還是拍立得，是創作者的工具之一。

光攝影

　　說到光攝影（Photogrammes），要先重溫「印像」。因為曼雷總把物品放在

內馬那（Joyce Neimanas）　無題　拍立得攝影拼貼　1981年（左頁左圖）
　　拍立得的白邊沒有被去掉，又被張張拼貼成一景；在重疊的混亂中，無數的白框彷彿網住了主角與內容，反而與其中的色調、色塊構成主體。有別於大衛·霍克尼式的拼貼，這樣的創作也自行一格了。
由賴(Ulay)　自拍像　拍立得攝影　1990年（左頁右圖）
哈梅斯·史密斯(Henry Halmes Smith)　染印法　1974年（上圖）

底片上貼印成像，強調光的印製效果，所以製法與名稱有些混淆。事實上，光攝影就是光與感光面兩者的互動，它不需要相機、鏡頭或焦距，甚至不需要任何一個物件，可單用光束的移動、揮舞構圖，製成魔幻似的影像。從1950年代開始，對應後包浩斯的實驗精神，這類的創作開始連結其他的技法，而變化繁盛。像彼得·科特曼（Peter Keetman）應用陰極射線；也有牛瑟斯（Floris M. Neusus）創製「裸印像」（Nudogram），用裸女大幅的貼印成像；後來也有弗斯（Adam Fuss）等人用彩色相紙、玻璃、玻璃紙取像；即便另有「晶印像」（Cristallography）、「光印像」（Luminogrammes）、「化合印像」（Chimiogrammes）等這類自創的名詞此起彼落，然而它們還是統稱為光攝影。

　　原理上，光與感光面這兩個元素不可或缺，但是質性相當的材料當然可以替換，或是加點別的材料。所以照這個規則推算開來，所有照相的方式都不過是如此。人物與光站在同一邊（做為發射影像的一方），投射到感光面（相紙），人物的影像就呈現在相紙上。而攝影藝術家所創作的新技法，也就是掌握這種「投射」與「接收」的關係，再做花樣。

其他的技法

　　技法的變換，強調創製過程的有別於他，也強調新的影像效果，影像的內容（或主題）變得不是那麼重要；像是兩隻兔子要換成兩隻雞也沒什麼不可以。這類的創作者，因此抱著科學實驗的精神，為自己的新技法謀求定位。當我們看到馬辛格（Felten-Massinger）的彩色針孔攝影作品時，它比較像是一幅水彩、粉彩畫，或是上了色的黑白照片。而伯曼（Wallace Berman）的「Verifax」影像，看來有些印像的味道，其實是早期的影印機創作（影印的原理來自光攝

　牛瑟斯　裸印像攝影　1966年

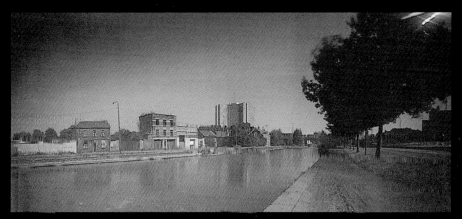

1 弗斯　愛情光攝影　1992年

2 可蒂耶（Pierre Cordier）　化合印像攝影　1961年5月28日
　　可蒂耶將油、油彩、漆料混在定影劑中，任它們在化學變化後，產生自由的、抽象的圖形。
　　這類化合印像的創作，往往也在侵蝕顯影劑的同時，有了黑與金、褐、暗綠、暗藍的色彩。

3 馬辛格　彩色針孔攝影　1997年

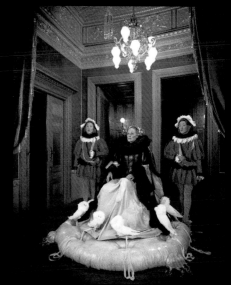

1	2
3	4

1 伯曼　無題　影像拼貼　1970年

2 白南準(Nam June Paik)　雷射攝影　1985年

3 漢那臣(Robert Heinecken)　投影相片+蠟筆、粉筆著色作品　1974年

4 馬修‧邦尼(Mattew Barney)　cremaster系列　錄影印出攝影　1997年

影，它的作品也算是攝影的一環）。雖然每一個技法都有其特色，但是卻不免落入難分出端倪的情況。

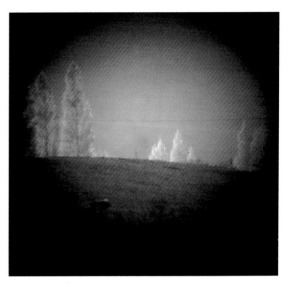

進入1990年代，許多矯飾攝影的手法都不再新奇（像是刮磨、塗繪、剪貼，用鋁板、玻璃板、畫布做為影像介面，或是聯合其他媒材做成複合媒材的創作）。而倒是受了錄像藝術的影響，攝影藝術又有了些新花招；有如格魯伯（Bettina Gruber）、畢考夫（Venassa BeeCroft）等人，從自己的錄像作品裡選取一些畫面，再轉製成攝影；美國的康貝爾（Jim Campell）也是自己去拍了街景，再分格慢動作，而製出連續的攝影影像。當然，跨媒材的攝影也意味著攝影藝術的成熟，但也有許多藝術家，不願

意被貼上某個領域的標籤（寧願自己就是個藝術家，而不只是個攝影藝術家或錄像藝術家），所以他們以錄像為准進行拍攝時，爾後擷取的攝影照片就是附屬的、順便的；它還是有意義的，但是這個意義無法脫離原來的錄像作品。

另外，洛夫（Thomas Ruff）截載了軍方拍的紅外線錄影，再用自己的相機翻拍，特意加光於影像的某些部分，使得場景明暗分明、主體突出，轉變了原有的意義。

洛夫　夜晚 6.II　1992年（上圖）
康貝爾　第五大道剖面圖 #1　2001年（下圖）

事實上，所有的錄像作品都難免被擷取成一個攝影作品；否則無法做更廣泛的宣傳或出版。而攝影，也沒有必要與其他的媒材壁壘分明；對於藝術家來說，它應該只是個創作工具，而非創作的主題。因此新奇的技法不見得就是更出色的攝影，分不清種類的藝術也無可厚非。

數位攝影

數位攝影藝術出現於1980年代中晚期，不過它的成長倒是比想像中的遲緩。比起「類比攝影」（Analogue Photography）（這個詞也代表了相對於數位的傳統攝影），在複製、傳輸、修飾、印製的流程上可說是快速不少。技法上，它可以簡單的換色，局部放大縮小、移除、切入、做特效，或者再應用電腦本身的軟體來無中生有。影像因此能夠無接縫、無修飾痕跡的變化，像是進化後的照相蒙太奇或者另類的繪畫方式。

除此之外，數位攝影藝術的內容倒是值得觀察，也可分成幾個類別來看。首先，最早出現也是最常見的就是身分的交混：像是南西‧伯森（Nancy Burson）交疊融合不同人種的影像；或歐蘭（Orlan）改造自己成為非洲式的塑像；還有

田伯格（Vibeke Tandberg）在生活照中，將好友的臉換上自己的臉；麥克謬多（Wendy Mcmurdo）重製舞台上的小女孩，讓人誤以為她們是雙胞胎；拉維克與謬勒雙人組（Lawick & Muller）則陳列出兩人臉孔交融後的每個影像。

　　而時空的交混這個類別裡，往往涉及著社會與文化。巴拉達（Esther Parada）的作品雖然叫做〈一千個世紀〉，但卻特意著眼於種族問題：影像裡的黑人，有沉默哀悽，也有歡笑、希望，穿插在文字、塑像、紀念碑間，在在透露著無言的訊息。另一位藝術家伊娃·史坦朗（Eva Stenram），則改裝知名建築物的照片：去除皇宮的柵欄，加上大片叢林、幾隻家畜，或是完全替換掉原本的場景；這些建物，因此脫去了既定的外表裝飾，變成平民的、平凡的、可以隨意勾勒塗繪的物件。數位技法，於此也滿足了藝術家對社會的遐想或願景。

　　還有些作品是難以歸類的，卻更為有趣。凱薩琳·伊卡（Catherine Ikam）的人頭像取自於真人，卻賦予他們幾近蠟像的光滑無瑕：所有的毛髮、皮膚等細處已經被面狀處理，這些人變成光亮乾淨，也趨向剛硬，就像瓷器與金屬的混合品：一個人因而不是與他人混淆，而是強度的化妝自己。對於影像的剪接拼貼、重疊，數位還能夠巧似繪畫效果，模糊融合接縫地帶，讓影像就如完全的紀實；就像傑夫·渥爾（Jeff Wall）製作〈淹沒的墓穴〉一景，他並沒有親自挖空墓穴，也沒有倒入海水、灑下藻類海星，只是把它們移花接木罷了。這件

洛夫　substrat系列　電腦合成噴墨印出作品　2002年（左頁左圖）
麥克謬多　後台的海倫　數位（合成）攝影　1996年（左頁右圖）
南西·伯森　無題　數位合成攝影　1984-88年（上圖）

作品也並不著眼於數位處理（而是象徵著回歸大海），重點仍是創意；數位也儼然是後製型的編導，與前製型的編導（拍攝前的場景作業）相輔相成。

《時代》雜誌曾經用數位潤色的方式，神不知鬼不覺地，加重了辛普森案主嫌的膚色；讓我們在不預期的情況下，接收了這個負面的視覺訊息。而今天的藝術創作，假使標明了數位處理，就擺明了是個經過修飾的影像。數位影像，因此就是矯飾的、非紀實的，與事實相違背的；它不避諱虛假，並且還可能讓我們正視虛假。放眼望去梅耶（Pedro Meyer）這幅〈漫遊的聖人〉中，除了那個飄著的聖人，一切都形似真實；但是那個聖人的影子又逼真地落在牆面上，而階梯上方的母子又是不成比例的小。當然，我們並不排除文化或宗教上的意義，然而，這件作品確實反轉著真與假的概念：真實隱藏著虛構，而坦然的虛構也變得無關緊要了。

所以，數位攝影，所帶來的不是影像革命，只能說它更開拓了影像的空間，如同攝影的出現改變了原有的（繪畫）影像世界；而類比（傳統的）攝影並不是紀實的代名詞，它不是真實的必然，也不是數位的勁敵。在某種程度上，數位攝影響應了繪畫的揮灑自如，卻也難逃攝影的紀實性（否則它就是個『虛擬影像』，不再是攝影）；它雖然是個真假混合物，卻難以辨出其中真假的比例。

21世紀，攝影的真假已不是要點，我們可以暫時相信自己所看到的，再另行思考。攝影藝術的（跨材質）多元化暗示著它的成熟，也暗示著它繁衍而分支，交雜而難以單論：它們可能從拍立得、錄像、網路擷取下，由數位處理、噴墨印製，複製在玻璃、鋁板或各種介面上，最後再混合油料、木削做複合媒材的拼貼。事實上，這些媒材與技法都可能在在混淆了藝術應有的意義，混淆創新與創作的區別。

歐威爾（Inigo Manglano-Ovalle）　歐威爾與父母親　數位攝影　1998年
歐威爾與父母親並沒有排排坐的面對鏡頭，而是以DNA的電腦影像並列一起：我們可以看得出它們很相像，但是又各自有別。這件作品之所以特殊，不但因著它的數位處理，乃因為它能從另一個角度看事實，也對應著傳統家庭攝影的模式。

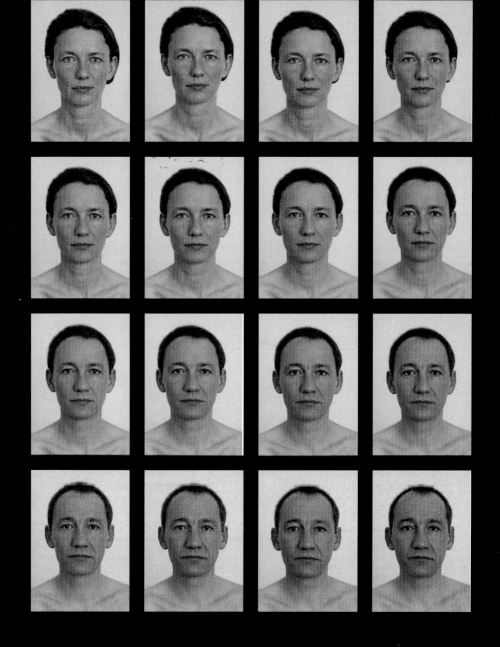

■ 拉維克與謬勒雙人組　自拍像　數位攝影　1992-96年

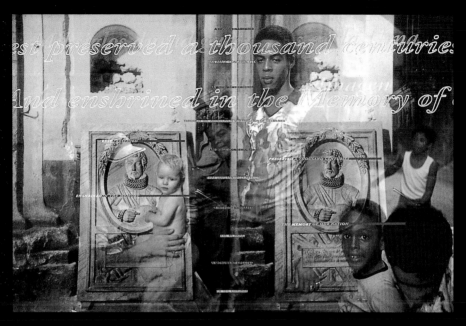

巴拉達　一千個世紀　數位處理、噴墨印出影像
1992年（上圖）

凱薩琳・伊卡　大衛　數位攝影　1999年（左圖）
傑夫・渥爾　淹沒的墓穴　數位（合成）攝影
1998-2000年　（右頁上圖）
梅耶　漫遊的聖人　數位（合成）攝影
1991-2年（右頁下圖）

森村泰昌 屠殺之櫃 1991年
這個攝影裝置櫃裡的相片乃是仿製艾迪・亞當斯(Eddie Adams)1968年著名的新聞紀實作品:〈被越共槍殺〉

11 日本的攝影藝術
Photographic Art in Japan

　　今天的日本，不論是攝影器材或攝影創作，都已有國際性的認同與知名度，甚至能和歐美國家一較高下。不過，這一切可都是百年來的努力堆積而成的。

　　早在明治維新前的1840年代，日本就由荷蘭引進了達蓋爾相機（達蓋爾照相法）；為了軍事與整個國力的考量，當時有沿海的幾個據點，專門師事西方科技，於是，也僱來了歐洲攝影師來訓練當地人，開啓了日本攝影的一頁。

　　人像攝影替代了畫像、攝影工作室逐漸增多、政治人物的照片也開始流通販賣。當中，最為特別的是木盒式鑲框與手工上色的外銷相片。「木盒式鑲框」不但是當代流行的樣式，也是1867年巴黎世博會日本的代表作之一；它由長方形的盒蓋與盒身組成，攝影師會在盒蓋正面題註拍攝的時間地點，在盒蓋背面寫些祝詞，而盒身除了裱裝照片外，也可能在背面貼上標籤與印記；這種作法其實頗為類似日本傳統畫或中國畫的創作形式，創作者還是把文字與影像合而為一，視為不可切分的整體。另外「手繪上色照片」，也是當時日本重要的一項外銷產品；這些照片多半先由蛋清法製作，再用水彩手繪上色，它們可依據內容主題來集結成冊，像是大阪、富士山風景集、藝妓集，或是日本的生活習俗集。因此這些照片也成了文化交流的要角，讓西方人探知神祕的東方，同時又

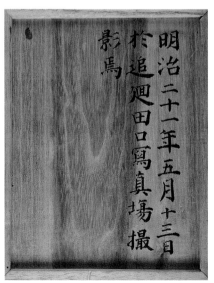

改變了西方繪畫的內容。

作畫式攝影

　　儘管日本急速地吸收西方文化，攝影、西方畫與日本藝術之間，還有著未解的代溝存在。甚至到19世紀晚期，還有許多人視攝影與西方畫為同類，一概以「寫真」一詞代替。不過，第一批的日本攝影藝術終究融合了寫真與畫，有日本畫的主題，也有水墨的柔焦與朦朧；這樣的混合物於是游離在東西文化之間，也好像當時西方畫融入日本的處境（在創作、集會、發表的同時，總有許多畫會、評論協會、獎項在背後爭辯著）。

　　20世紀初期，它們除了沒有文字的題述外，就像是傳統的水墨畫。其中一位攝影家黑川翠山（Kurokawa Suizan），竟然還在自己的每件作品蓋上紅印；也有人大開光圈、用偏差鏡頭、搖晃腳架，或在顯像時故意扭曲相紙、塗油料粉，為的都是要讓照片有畫感，有「藝術」感。

■ 田口攝影工作室（Taguchi Studio）　家庭照　木盒式鑲框　1888年

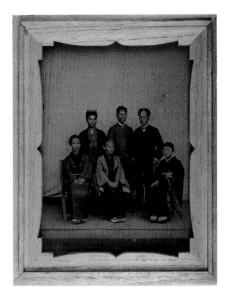

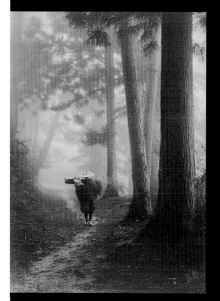

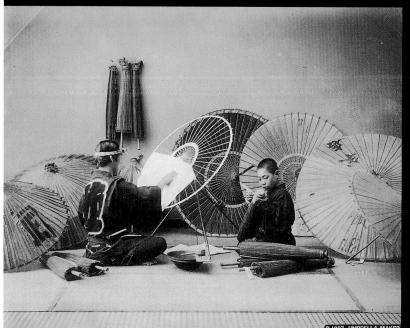

B 1097. UMBRELLA MAKER.

1	2
3	

1 黑川翠山 無題 55×40cm 1906年
2 野島康三 細川小姐 127.6×41cm 1932年
3 日下部金幣（Kusakabe kimbei）製傘人 手工上色 蛋清攝影法 1880年

1 山本悍右　無題　30.2×24.8cm　1940年
2 平井輝七（Hirai Terushichi）　月之夢　手繪照片　39.4×31.9cm　1938年
3 島村茅　還沽者　1940年

1	2
3	

新攝影

　　日本作畫式攝影，就如同歐美作畫式攝影的模式，只不過晚了卅年。到了1920年代，東西方的時空倒是拉近了。東京大地震後訴求創建一個新時代（有稱地震後文化）；而歐洲的達達、結構主義與德國新客觀攝影，透過愈來愈即時的傳送、翻譯與出版，都再再改造了日本的攝影創作。攝影開始切入社會，強調都市的現代化：影像於是以人、煙囪、建築物身的變化移動，不用其他的修飾編導）。像野島康三（Nojima Yasuzo），故意特寫半邊臉或是拍出大片陰影。崛野正雄（Horino Masao）則拼貼東京的蒙太奇，集錦日本最現代的建物景觀。除外，也有關西一帶的創作者，將歐洲風格融入作畫式攝影，成為另一種新攝影，某種略帶超寫實、主觀的詩意；這些作品被稱為「關西學派」，爾後，它們直追歐洲的超現實主義（攝影），並且統合了日本其他地區的攝影，形成了前衛攝影。

前衛攝影

　　日本的「前衛攝影」（Avant-Garde Photography），借歐洲的前衛主義一詞，代表著藝術家個人激進

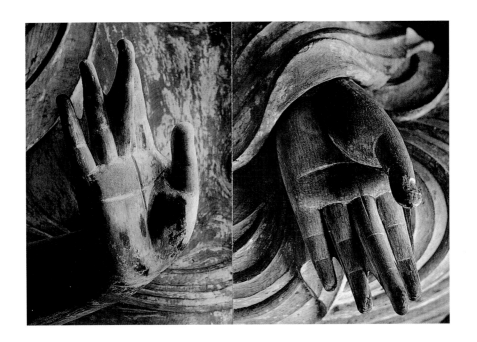

的、主觀的前衛創作態度，但是在內容上與歐洲超現實主義（攝影）相仿；有許多作品模仿了達利、馬格利特的想像空間，也有的專以〈無題〉或〈……〉為作品名稱，著墨於待續的敘事性。即便當時過快的西化也造成某些消化不良的狀況，好比超現實主義的文字遊戲，一度被許多藝術家誤解，於是致力於物件的詼諧性，卻沒有發掘物件本身；不過日本攝影藝術還是有了新發展。特別是到了前衛攝影的晚期，這些日本攝影家，似乎創造了某種更成熟的超現實攝影：如山本悍右（Yamamoto Kansuke）、瑛九（Ei-Q， Sugita-Hideo）、島村矛（Shimamura Hoko）等人的作品，有別於歐美的超現實影像，而有更大膽的、自屬的攝影藝術。

篠山紀信（Shinoyama Kishin）　欄杆上的裸體　23.1×18.2cm　1969年（左頁上圖）
　　篠山紀信原本是一位時尚、體育廣告的自由拍攝者，他早期的作品多肖似比爾．布蘭特（Bill Brandt）影像，之後也發展出自己的風格，成為日本領導性的裸體攝影藝術家。
濱谷浩　洗身的婦女　29.9×20cm　1955年（左頁下圖）
土門拳　佛的左右手　拼貼攝影　各32.7×24.2cm　1942-3年（上圖）

社會寫實攝影

　　前衛攝影的這個階段，也是日本攝影創作的一個新界點；他們從大量的、囫圇吞棗式的，轉而消化性的吸收，融入自體，再釋放，也開始有了青出於藍的成就。不過，卻馬上面臨著二次世界大戰的衝擊，削減了個人創作，同時引發社會寫實攝影的崛起。

　　前衛攝影因著「前衛」一詞，受到政府種種的壓迫與限制；而備受政府鼓勵的社會性攝影就應運而生，連帶也使許多年輕、業餘攝影者投入。這類攝影變成國家的公器，著眼於民俗技藝、傳統生活建築，或者為了表現軍國主義的正面形象，而去記錄日本殖民地戰區的情景。

森山大道　無題　34.2×23.2cm　1966年（左圖）
奈良原一高　禪系列　1969年（右圖）
細江英公　與玫瑰　1961年（右頁上圖）
細江英公　舞　1994年（右頁下圖）
　　細江英公從1950年代即活躍於日本攝影界，並以舞者為創作主題。他的風格有超現實、觀念式，到巴洛克式、民俗的，或1970年代高第建築式攝影的各種轉變。在〈舞〉這張新作裡，舞者臉與手腳的白是影像中最皎潔醒目的部分；在紙傘與雲朵彼此相應的同時，舞者充滿激情的神態，再與周圍的枯枝、舊木道構成某種對比；舞者的白於是替代了太陽的光亮，成為活力的象徵。

　　當戰爭結束，經過七年的鎖國狀態，日本再度復甦，也有更驚人的進步。公私立美術館紛紛林立，藝術創作也競相加入國際性的展覽；商用攝影蓬勃起來，而社會寫實攝影則趨向真實，或展現出個人創意。有的攝影家躍居國際檯面：如濱谷浩（Hamaya Hiroshi）除了參與「人之家」的展出外，也是第一位麥格蘭組織的亞洲成員；田沼武能（Tanuma Takeyoshi）則拍遍了一百廿個國家，同時為《時代》、《生活》等刊物工作；也有的攝影家拍出真正的日本社會，聚焦於戰後期的貧困角落、黑暗面（有稱「乞丐式攝影」〔Beggar Photography〕）或長崎原子彈災後情景；另外，還有人強調社會寫實攝影的主觀性，用勞勃·法蘭克（R. Frank）式的快拍，或模仿克萊（W. Klein）的明暗略影。然而，戰間戰後最出色的要算是土門拳（Domon Ken）、森山大道（Moriyama Daido）等人與「ViVo」團體了。

　　土門拳是位著名的攝影記者，擅長擷取社會性的象徵影像：在〈佛的左右手〉這件作品裡，雖然以日本傳統景物為內容，但是卻用兩張相片拼貼的形式，呈現漩渦中左右、上下的比照；佛的雙手因而有了隱喻意義。森山大道的紀實影像則形似編導，並有精神分析社會的本質，傳送出尖銳、突兀、甚至無所適從的視感：就如〈無題〉裡的光頭男子，撇去怪異的表情與身材不談，他正好又站在黑白背景的交界，右下方低頭的婦女變成黑暗的塊狀，而左方的男人露出壯碩的身軀卻又被切去頭部；於是，影像乍眼看去就像是個超現實的空間。另外，「ViVo」團體，也代表了當時各類突出的攝影創作；成員中奈良原

一高（Narahara Ikko）、東松照明（Tomatsu Shomei）、川田喜久智（Kawada Kikuji）、細江英公（Hosoe Eikoh）等人，都各自有自屬的風格與主題。

在1950到1970年間，日本攝影雖然還受歐美影響，但在有樣學樣的過程裡，終究發展了自己的社會性攝影與其他內容的創作，並且開始受到國際展覽、評論的注意。

事實上，這段期間的作品，也很難跟近期（1980-2000年後）作品劃清界線。它們的創意可能比歐美更前衛，直接影響後輩的創作者。有如植田正治（Ueda Shoji）的〈沙灘上人像〉，可說是觀念式攝影的先知先覺者；或像深瀨昌久（Fukase Masahisa），在1964至1966年就大膽拍出母與女的裸身照，比起歐美的自拍像或女性主義藝術早先一步；而荒木經惟（Araki Nobuyoshi），這位目前當紅的裝置攝影家，在1970年代的晚期，也先以日記紀實的方式拍攝、拼貼，帶動了近期的女性攝影家們。

近期作品

深瀨昌久、荒木經惟兩人，避開了政治社會，進入個人內心，而開啓了日本的「內在生活攝影」。不過，日本近期（1980年代之後）的攝影創作還有幾種不同的風貌，都值得細細品味。

荒木經惟的攝影拼貼布滿了整個展場時，這些照片不但構成了個裝置空間，也重新整合他所拍攝的各種東京景像（櫻花、街巷、風塵女子的裸露姿態）；而這個展示空間，也變成荒木經惟心中的東京，不單是個攝影裝置。山中伸夫（Yamanaka Nobuo）則透過針孔攝影、拼貼與裝置的形式，切換我們看事物的角度；影像先由針孔照相倒轉，再放大、拼貼成裝置作品；於是，原本的天空平放在地板上；房屋的牆面雖然仍飾演著牆面的角色，卻也是倒立的；

植田正治　沙灘上人像　26.1×23.8cm　1950年

1	2
3	

1 深賴昌久　無題　1964-1976年
2 山中伸末　針孔中的地板與牆　71×71×71cm　1977年
3 荒木經惟　色情　裝置型攝影　1994年

在地板與牆以直角做界線的同時，中間的部分影像又因斜放而隆起，破解了直角的距離，最後以塊狀的空間作結。

　　除了裝置，在編導攝影方面，近期也有奇特的進展。例如福田美蘭（Fukuda Miran）用電腦軟體變動了其他畫作的內容：看著〈公主、侏儒、狗與宮女〉這張照片時，我們彷彿就置身於維拉斯蓋茲（D. Velasquez）的圖畫裡，化身為公土右邊的宮女，膝著身等候差遣。還有森村泰昌（Morimura Yasumasa），同樣涉及了重製與再製，卻充滿著自戀、唯我獨尊的意識型態；他仿製了各種知名繪畫的場景，再把自己裝扮成其中的主角，時而梵谷、杜象，時而耶穌基督或維拉斯蓋茲圖中的小公主；相較於辛蒂‧雪曼（Cindy Sherman）的影像；（一位美國女攝影家，擅長扮演成媒體影像裡的女性，用來影射社會賦予女性的地位與角色），森村泰昌則偏重於自己與知名角色的替換，每一件作品對他來說，都是齣過癮的演出；在90年代時，他甚至運用數位處理的方式，替代了畫中的每一個人物。

　　然而，日本的景觀攝影卻多以無人之景取勝。柴田敏雄（Shibata Toshio）所選擇的場景，常是梯田、水壩或沙包牆，有時也僅以局部為主：在〈塔加馬城〉這件作品裡，他仰拍著一大片扭曲的怪異建築，一塊附著在懸崖上的格式牆面；它其實是個水壩的邊角，興建者並沒有把這面山打平，而是隨著不平的石塊鋪上一層水泥牆，於是它仍然像個令人不安的區塊，有可能傾塌而散落；而這張照片的拍攝角度，更讓我們（觀者）處於劣勢，就像我們與大自然間的關係，在現代、進步的社會裡愈來愈難以拿捏，而處於對立的緊張與矛盾。

　　另一位景觀攝影家杉本博司（Sugimoto Hiroshi）的攝角則是室內與靜物。他之所以享譽國際，成為日本攝影的代表，可能也就是禪靜當中透露的無以言喻。他的〈加勒比海〉不是藍天碧海，而是空白的天空與細波紋的深灰海面，各以長條狀劃分影像上下。他的〈劇院〉也不是萬人簇擁、色彩繽紛，而是曲終人散後的空：居中的銀幕發著光，漸層地照出舞台邊緣、包廂、座位與無法辨識的黑；這種洞穴式的光芒，有似清晨的曙光，也像我們出生時探出世界的第一道光。杉本博司另外有些蠟像館的人像攝影，奇妙的也都在黑白世界裡發出無聲的、無欲的滿足。

　　日本的攝影藝術，至此，確實有其獨特的前衛與細膩。近廿年來在國際化的社會裡，藝術家們不但脫離了西方的創作模式，也學習在文化熔爐裡找到自我，製出屬於日本自己的影像。

1 福田美蘭　公主、侏儒、狗與宮女　227.3×181.6cm　1992年
2 森村泰昌　（杜象的）雙人像　150×120cm　1988年
3 柳美和(Yanagi Miwa)　電梯女郎　編導攝影作品　1997年

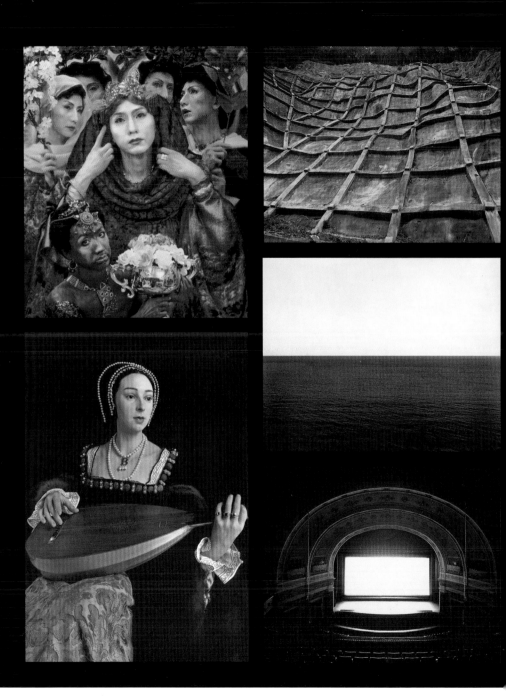

■ 畠山直哉(Naoya Hatakeyama)　河影系列　2002年

<table>
<tr><td rowspan="2">1</td><td>3</td><td>1 森村泰昌　人像　139.7×120cm　1991年（左頁圖）</td></tr>
<tr><td rowspan="2">4</td><td>2 杉本博司　安妮・波倫皇后　119.38×148.5cm　1999年（左頁圖）</td></tr>
<tr><td rowspan="2">2</td><td>3 柴田敏雄　塔加馬城　91.4×114.3cm　1989年（左頁圖）</td></tr>
<tr><td>5</td><td>4 杉本博司　加勒比海　44.5×60.4cm　1988年（左頁圖）</td></tr>
</table>

5 杉本博司　劇院　42.54×55.2cm　1980年（左頁圖）

王慶松　老栗夜宴圖　120×960cm　2000年

12 中國的攝影藝術
Photographic Art in China

　　西元1844年，當兩廣總督耆英興奮地分贈自己的小照時，正是中國攝影的開始。而「小照」，也就是今天的大頭照。

　　相對於封閉的北中國，東南沿岸的幾個大城市成了對外交流的重點，攝影技術也因此入境、就地生根。從澳門、香港、廣州到上海，畫師們改習攝影，影像舖也紛紛變成照相館，同時，人像畫所稱的小照，也進一步涵蓋了人像攝影。隨著洋務運動與中國北方的開放，中國攝影版面更大，吸收了更多的西方資訊與技術；也在人像之外，有了風景、民俗、戲劇類攝影。即便如此，20世紀初的中國攝影還是落後的，整個中國也還是落後的。

　　這個落後指的是科技文明的落後，也是藝術兼科技藝術的落後。不過，中國攝影藝術的變化，正吻如中國現代史的各種起伏，也留下每個時期的紀錄。這些影像的意義，並不重於與他國比較的先進或落後；而是幫助我們更貼近每個場景，進入創作者、他人或時代的深處。

　　中國攝影藝術的萌芽，該算是清末民初的「分身像」與「化妝像」了。別於傳統的單人照模式，分身像的主角可分身多人，各有不同的裝扮與姿態，而

集聚於同一張相片上（由攝影師合成底片或多次遮擋曝光）。化妝像，則巧似歐洲19世紀後期的人像攝影，主人翁飾演著某個行業或某領域的人，配合相應的神態、服飾布景，因而戲劇性地轉換角色。這兩種中國當時所流行的照相方式，有著濃厚的戲劇意味，在某種程度上也滿足了被攝者的意識與潛意識。「慈禧扮觀音」的這個系列，則是最具代表性的化妝像作品。據載，慈禧口諭：「乘平船，不要篷。四格格扮善財，穿蓮花衣，著下屋繃。蓮央扮書陀……。三姑娘、五姑娘扮撐船仙女，戴漁家罩，穿素白蛇衣服，想著帶行頭，紅、綠亦可。船上槳要兩個，竹葉之竹竿十數根……」；可想見預備的場面之大。這類

的攝影，雖然是由民間的照相館起頭，但在娛樂、戲劇與藝術之餘，似乎也還有政治宣傳的作用。後來〈袁世凱化妝漁翁〉則藉此扮演引退的假像……；說來，這類攝影倒不失其藝術性。

作畫式攝影

「作畫式攝影」，既是每個國家從繪畫到攝影的必經階段，倒也是攝影進入藝術領域的必須。顧名思義，作畫式攝影就像是一幅畫，而中國的作畫式攝影，在表現上自然肖似中國畫（中國傳統水墨畫）。不過，即使在新聞、戰爭攝影增多的1920年代當下，作畫式攝影仍標立了它的藝術意義：有業餘攝影者、知識份子的加入，攝影組織們的成立，與展覽、攝影集或研討評論，也

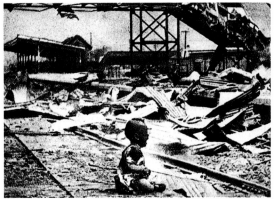

出現了一批攝影藝術家（例如，郎靜山、劉半農、吳中行、陳萬里等）。其中，郎靜山採用重疊、合成底片的攝影法來進一步體現中國山水畫，而揚名西方。他的合成式攝影（合成式影像〔Composite Image〕，早見於1857年雷藍德的作品，為「照相蒙太奇」的一種；在中國攝影史上則有「集錦攝影」之稱），有別於西方喻事之劇情性的表達，而妥善搭配中國畫的淡出（空白）部分與底片接

勛齡　慈禧扮觀音（系列作品）　化妝像攝影　1903年（左頁圖）
郎靜山　煙江晚泊　年代未詳（上圖）
王小亭　日機轟炸下上海車站的兒童　1937年（下圖）

縫處，所以兩相得宜；一方面，不同場景的疊合處淡出、消失了，一方面又能自由地掌握中國畫的想像空間與意境。可說是，借攝影術來表達中國繪畫的最佳代表。

1949至1976年的樣板攝影

中國的攝影藝術曾因著五四運動而起步、造勢，形成作畫式攝影。到了1930年代，又因為抗日、國共之戰而轉向；從此，有長達四十餘年的時間，攝影作品變成政治目標的包裝與媒介，也變成了一種武器。

對日抗戰的初期，愛國導向攝影開始取代了攝影的藝術性，成為攝影的首要價值。當時的作品，多取實於前線或後方的苦難狀況，以義賣救國為名，再激發人們的愛國情緒與行動。爾後，這些貧富不均、勞動人民的影像，竟然也變成共黨對付國民黨的工具。

在1937至1949年間，攝影兵分二路、各自為（解放區）革命根據地與（國統區）大後方效命。共黨解放區攝影有明確的架構與目標，以百姓生活、戰爭的壯麗場景為樣板內容，為了打勝戰而存在。相形之下，國統區攝影雖然偏離人民生活與鬥爭，但是藝術水平較高。然而，隨著戰果分曉、新中國的成立，解放區攝影也就不改其調，繼續配合毛氏政權；並且，新中國時代著名的攝影家，也多半是從國共戰爭期起家的，像是沙飛、吳印咸、石少華、袁克忠、江波等人，他們的作品，效忠於上級指示，能攝得箇中精神，似乎也讓攝影完全皈依於輔國救民的境界。

1942年毛澤東在延安的指示「藝術乃教育人民的工具」，成了所有藝術影像的鑄模，也形成所謂的樣板影像。內容不出社會主義建設、重大的政治活動，或兵農工愉悅而奮力的情景，如同當時的繪畫作品，這些照片都配上宣導教育性的標題；比如，「雨越大幹勁越大」（圖示：風雨中勞動的藝術家）、「分秒必爭」（圖示：搶修水壩）、「光榮的崗位」（圖示：第一代中國女警站崗）、「毛主席的好戰士」（圖示：不顧病痛繼續工作的士兵）。而這樣的攝影模式，並沒有因為毛澤東的退隱而改變，甚至還在文革時期登峰造極，也影響至今。

文革徹底貫徹了毛澤東思想路線，樣板式影像也走向極致。有人民解放軍專心閱讀毛語錄的場景、工人與工廠的合照，影像的主角必定紅、光、亮（臉色圓潤, 笑容、紅光滿面的工農兵或一般人民），而領袖人物必是高、大、全；

1	2
3	

1 吳印咸　毛主席給120師幹部作報告　1942年
2 張峻　千主席的好戰士　1961年
3 白智　把青春獻給農村　1974年5月

每一個愉悅幸福的笑容裡，在在暗示著人民克服一切的勇氣與毅力。在文藝作品全面被否定的同時，這些影像愈來愈圖解式，而概念化；每一個圖片都有個文謅謅的標題與附註，用來解說、呼應圖片的內容。這些影像並不是主體，而是特定意識型態（文字）下的配件；它們不因藝術而生，倒是影響了爾後的藝術創作型態。人們習慣了圖解式影像，於是，沒有解說附註的影像，反倒成為一種待解的視覺訊息（人們可能對單一圖片不知所措）。而現今的中國藝術家，對於圖解式影像的創作，也有別於他國的另類表達。事實上，新中國的樣板影像與平面藝術仍是無法切分。

新紀實攝影

文化大革命結束，1976年的四五運動（當年4月5日天安門悼念周恩來的集會）引出了一些年輕不怕事的攝影家，穿梭在慷慨激昂的群眾間，抓拍了不少真實場景，也起領了新一代的紀實攝影。

新紀實攝影（相對於新中國成立前的新聞紀實攝影），強調對人對社會的真實、真誠與關注。儘管1980年代初期唯美沙龍式攝影曾一度流行，但整個80年代仍以新的紀實攝影為主流。比起其他國家的紀實攝影，中國的新紀實攝影同樣具備其時代性，意味著新時代人們對彼此的了解、關懷與包容。不過，在中國，更意味了長久封閉後的解除禁忌與開放；新紀實攝影記載了不同地域、不同族群的訊息，再交換、傳送到各地，人們開始學習面對各種真實的表情、人或故事，也著迷於這種情感的交流。

在李曉斌的〈上訪者〉一像裡，有個蒼老、失望、落寞的臉孔面對我們，

齊觀山　斗地主　1964年（上圖）
李曉斌　上訪者　1977年（右頁左圖）
張藝謀　中國姑娘　1981年（右頁右圖）
王福春　武漢—長沙列車上　新紀實攝影　1995年（右頁下圖）

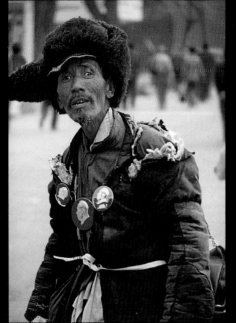

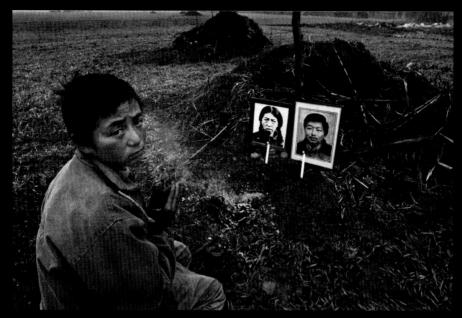

	1	
2		3

1 盧廣　河南上蔡（少年在祭祀因愛滋病去世的雙親）　新紀實攝影　2001年

2 黎楓　幾個穿破褲的光腿孩子　1958年

3 姜健　主人　新紀實攝影　1991-1998年

訴說著一個赴京伸冤的悲情故事,也替代了所有的上訪著,隱喻著某個時代、某個族群的無力與無助。這件作品讓我們連想到藍翠(Dorothea Lange)的〈移民母親〉,另一個無助茫然的表情;已不在意相機的拍攝,也不住意天崩地裂。表情,於是成為牽動人心的主體,勝過一切言語。1985年起,新紀實攝影逐漸成熟,擴展到其他省分,也與當代美術同步,有了鄉土、傷痕兩類的紀實攝影。「鄉土紀實攝影」走向尋根式的文化紀實:在黃河沿岸、陝西、雲南 或西北等,當地的攝影者著眼於自己的傳統文化,攝出人類學式的探索(例如王志平、朱憲民、古大彥等人的作品),影像也因此形似國家地理雜誌的風格,兼具浪漫、純樸與鄉土特色。另外,「傷痕紀實攝影」則肖似美國戰後的社會寫實影像,指向社會暗角、邊緣族群或某些社會議題(例如李曉斌、李楠、袁冬平、趙鐵林等人作品);這類的攝影者,在扮演著社會記者的同時,也突破了當時新聞攝影的傳統與禁忌,因此兼具挑戰與影響力。

1990年代至今

新紀實攝影往往被視為新中國攝影藝術的起點。在2003年廣州的「中國人本——紀實在當代」的攝影展,出示了五十餘年來的六百餘幅紀實創作;其中甚至包括了毛主席時代的非樣板照片(1958年黎楓的〈幾個穿破褲的光腿孩子〉),從而揭示攝影追求真實與紀實攝影存在的本能;紀實攝影與新紀實攝影也無須再一分為二了。而1990年代以降,除了布列松、法蘭克式的紀實拍攝,也出現了些彩色的、個人意識型態濃厚的創作,使得紀實攝影的內容形式更多元化,同1990年代興起的前鋒攝影串連。

前鋒攝影的前鋒,就是(攝影)藝術史上所指的「前衛」(Avant-garde),它也就是革新、創新的代名詞。對於中國藝術來說,1979年共黨十一屆三中全會的新文藝方向,或1980年代歐洲藝術引進的變化,可能都只是前鋒藝術的楔子;到了90年代,各類藝術創作有更明顯的姿態迥異於傳統,形成突變、分裂、對立與多元化。

而前鋒攝影,主要也是來自這股擋不住的前鋒藝術,再進一步影響紀實攝影,使其更有前鋒成分。因此,1990年代攝影藝術的精華,除了前鋒攝影,也包括了較為激進的紀實攝影等創作;或者,我們可以因襲美術史上的區隔方式,用非主流(攝影)創作或體制外(攝影)創作,來統稱這批作品。體制內的創作,雖然以官方、學院體制或守舊派的藝術為主,但也不乏前衛傾向。而

體制外的藝術，因著西方文藝思潮而起，也因著中國急遽地現代化、全球化而繁盛，創作著多半是年輕的新生代藝術家，他們的支持者（買主）也多是海外或國內的個人企業家。在此，體制外的攝影藝術，不但是近來中國攝影的重心，也是中國對自己、對外界的一個象徵與溝通管道。

比起美國、歐洲或其他地方，這批作品不但不乏特色，也富含中國的神祕與魅力。

城市與城市的變化是最常出現的主題。像是榮榮、張大力、王勁松、翁奮、謬曉春、楊福東，這些中國的近期代表藝術家，都製有相關的攝影作品。「拆」與「被遺忘的城市」，不但是兩個常用的標題，且常被藝術家反過來重新解讀。張大力的「拆」，涵蓋了幾個象徵性的建物；他在半搗毀的牆洞上，塗砌出一個中空的側面人形，從穿空的部分可以近看其他的舊樓與遠方的廟宇；而穿洞中的天空與廟宇正居人像的腦部，也正是整個影像裡最明亮的部分；這個人形終究會同舊樓一樣被拆，整件作品也以照片終結（「拆」這組照片約有兩千多張，取景自北京各處的半廢墟）。另外，在翁奮的「騎牆」系列裡，有一個女孩跨坐牆上，望著遠方，她的背影與牆、高樓、藍天構成全景；由於我們看不到女孩的臉與表情，這個作品因此還引起無限的臆測：想像著女孩的心情，是喜悅、好奇、失落或迷茫？然而，都市與現代化不但密不可分，中國攝影藝術家更常以中英並列的圖文方式，指出現代即西化的中國現況，並表態作品本身的國際化。在楊福東的系列攝影裡，幾個穿著現代西化的年輕人圍在一起，以不同的表情貫穿、主導了影像意義：有樂觀的、隨意的，也有憂心的、沉悶的；這句美國人常用讓人振作的安慰語「別擔心，會好起來的！」（Don't worry, it will be better!）成了標題，也進入影像；影像因此在形式上冒充都市中的海報，又在內容上戳破這些都市表像，表露出都會年輕人的不安與恐懼。而施勇在複製人的影像裡，加註「你可以買它們, 但是不可以複製它」一詞（同是標題），影射著商品、複製與買賣間的矛盾關係：商品本身的複製以買賣作結；而攝影，也以買賣（藝術作品）終結其複製性。

張洹　使魚池的水面上升　表演、攝影作品　1997年（右頁上圖）
劉煒　被遺忘的城市　2000年（右頁下圖）

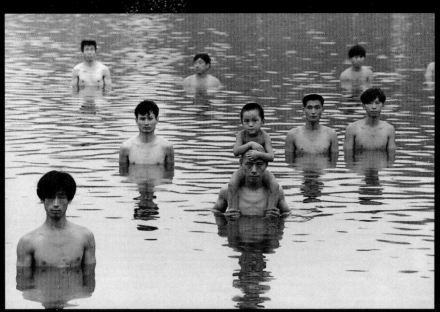

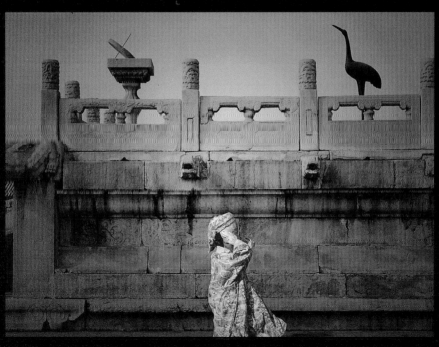

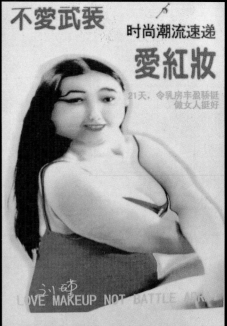

1	2
3	

1 張大力　拆　90×60cm　1998年
2 劉瑾　不愛武裝愛紅妝　1997-1998年
3 翁奮　騎牆　125×160cm　2001-2002年

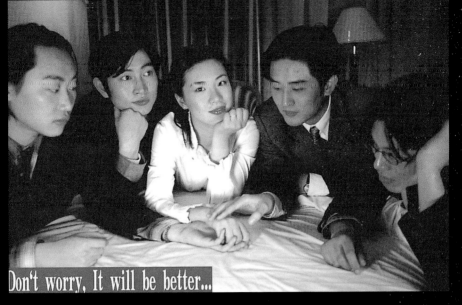

楊福東　Don't worry, it will be better!　2000年（上圖）
劉健＋趙勤　我愛麥當勞（系列式攝影）　每張67×10cm　1998年（下圖）

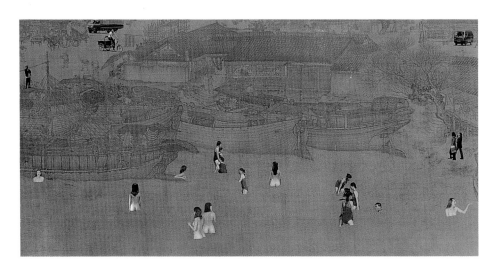

現代與傳統的交會

　　除了都市化、現代化，中國當代還面臨了更廣泛、深層的議題，就是現代與傳統的交會；同時，藝術家們也有更出色的表現。

　　首先，對於新改革後的現代社會而言，文革與文革前的一切都成為過去，也成為反芻、反省的題材。在劉瑾的〈不愛武裝愛紅妝〉中，毛澤東的名句不但被倒置，也反映了當下女性的思想潮流：「中華兒女多奇志，不愛紅妝愛武裝」當初（1960-70年代）乃是女性從戎的誘導與時尚標準，如今必須隨時代而倒換。還有，在「我愛麥當勞」（系列）的每個圖象中，人、食物和動作都沒有變，但是他們的衣著與牆上的標語卻各有所表：如是，麥當勞能夠突破時空、人事、意識型態，化身為歡樂與自由；而「我愛麥當勞」的我，指的不單是圖中人，應該是上億的中國人們。

　　另外，中國於快速的西化、全球現代化之後，勢必產生比他國更強烈的文化上的衝突、混雜或結合等等適應問題，進而意識到各種定位與價值；在這方面，有多位攝影藝術家借傳統繪畫為藍圖，再進行仿製、改造、剪輯或改編。「仿宋」攝影系列裡，洪磊編導仿製了某些宋代花鳥畫中的場景，再進行拍攝；但是他的造景裡卻不見生花活鳥，倒是些凋謝的花與淌盡鮮血的鳥禽，比擬著山河依在、人心已死的現況；這些失去生命的花鳥畫，宛如中國凋零的文化，在現代化之後與古樓舊舫一同消損殆盡。中國文化快速的變質，確實足以令人憂心或不知所措；有些藝術家則屬向譏諷、詼諧或樂觀。王慶松的作品〈老栗

夜宴圖〉，敘述的是個典型的中國知識份子，出現代人（老采）飾演〈韓熙載夜宴圖〉的主角，因為失意不得志而夜夜沉迷；這個現代韓熙載，代表了某些無力的理想主義者，也象徵著每個時代都有的問題與缺憾；於此，這幅悲觀、可笑的影像，也表明了現在並沒有比較好的嘲諷態度。另外，洪浩用清明上河圖原作當腳本，再穿插了一些吻合比例的人物剪貼；而這幅現代的〈清明上河圖〉，可能也因著色彩、裸露與趣味，失去了樸素、雅緻與寧靜。在周嘯虎的「中國摹本」系列裡，中國精典畫更被隨便地模擬、扭曲；在一個攝影工作室裡，原作〈北齊校書〉的副本被掛在後方，前面則有幾位男女，仿飾著此圖情節；有人穿西服牛仔褲，也有人光著上身、看著當代雜誌。上方，有幾個強亮的聚光燈使圖本反光而不易辨識；下方，有花式毯子、不平整的場景布置與水泥地，還有兩個不亮的立燈形同裝飾。換句話說，整個場景並不避諱模擬與演出，也不避諱這半調子的飾演方式；演員們更有別於古畫的描述形態，而大喇喇地看著鏡頭（事實上，在原作裡並沒有人正視前方）。

於是，經典文化似乎不再是經典，它們有如中國傳統中象徵性的存在，以文化、傳統之名而倖存；可能被囫圇吞棄、隨便地被解讀，可能被一知半解地曲解、吸收。而傳統文化在當代社會的地位，更可能像似一個虛恍的識別證，有其名而不得其實。

現今的中國藝術家，也將各種矛盾、疑惑轉向自己；轉向中國人的、自我的、中國與我之間的定位。「趙半狄與貓熊」這個系列創作，探索著、也玩味著中國與中國人的關係；影像裡，這隻貓熊時而像個同伴，時而像個被照顧的玩偶，它與它的主人有對話、有沉默，也有內心的嘀咕，談著中國目前的公共性議題（愛滋、煙害、車安或商品仿冒等）；在診療室裡，當貓熊說：「我不怕疼，只是怕愛滋病」，主人就說：「別擔心，這是一次性針頭」。這種擬人化的、中英文圖解的影像，雖然有如樣板影像的改版，但也道出現代中國人與中國關係的改變，傾於彼此幫助的、自然的、情感的互動。

當代中國攝影藝術的特色不少，也不亞於它類藝術或其他國家的攝影創作。在表現形式上，大尺寸的創作表意觀念，長幅形（多為橫向）的創作則隱喻傳統畫；而中英文並列、圖解式創作不但量多，也貫穿各種內容。有道是，

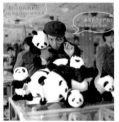

中國美術在十年間吸收了西方百年來的藝術成果，於是突然同時產生各種風格形式的創作。在攝影藝術方面，「觀念攝影」、「編導攝影」、「矯飾攝影」，或「拼貼攝影」、「系列式攝影」，甚至世界大戰期流行的「人道主義攝影」、「社會寫實攝影」這些影像林林總總的、同時擁現在前，也變成了中國當代藝術的特色之一。

另外，在內容上，當代中國攝影也有另類的觀念表達；除了之前提的社會、文化等直屬議題外，藝術家也有自我、心理的、跨文化方面的代表作；雖然為數較少，但也不容忽視。比如，崔岫聞的〈三界〉，摹製了達文西最後的晚餐的構圖，卻用同一個人來扮演替代十三個人；這個穿白襯衫、結紅領巾的小女孩，體現了憂愁、猜忌、無辜、沉思的不同情緒，也體現了自我的蛻變、成長與各個變化，或因時而異的多面個性，而金鋒與洪浩的觀念

攝影，更分別刻畫了表像與真相、真實
與想像的空間；金鋒的「中國烹飪」系
列，採用紀實的、時序性的拼貼方式，
來赤裸裸地陳列一個真相；每個中國名
菜的背後，都由活生生的動物，變成血
淋淋的肉塊，再烹調加料、擺飾上桌。
實際上，這件作品的軸心並不是中國名
菜、中國文化或中國，而是點出人類文
化裡尚存的、被漠視的暴力，它不因著
人類的進化、科技化而消失，而是以一
種麻木的、被遺忘、被遮掩的形式繼
續。即便當代中國還產生了些無厘頭式
的觀念攝影，這幾個獨特而出色的作品

仍然值得關注。在〈請洪先生進入〉的圖文創作裡，攝影家洪浩真的進入了影
像；他用影像合成、編導的方法，讓自己進入想像的空間；圖裡的文字有祈
使、指示的導引作用，意味著想像本身，而影像則意味了既定的事實。

　　跨時空類作品以觀念取勝；在中國成長進步、中國藝術於世矚目的同時，
中國性主題仍是中國攝影藝術的主體，也是中國藝術的標示商標。這些體制外
創作，不但吸收了西方的表現手法，也另外衍生了中國特有的表現方式，逐漸
影響體制內創作；它們是藝術家與其他中國人的媒介，也是對外的窗口。中國
的攝影藝術應該不僅於此，看了近年來的成績之後，也對未來充滿期待。

崔岫聞　三界　全長100×165cm　2003年（左、右頁上圖）
趙半狄　趙半狄與貓熊（系列）　每張60×60cm　1999年（左頁上圖）
洪浩　請洪先生進入　137.8×119.7cm　1998年（下圖）

國家圖書館出版品預行編目資料

攝影藝術簡史 =
A Brief History of Photographic Art
鄭意萱／著
-- 初版 . -- 台北市：藝術家出版社，
2007〔民96〕面；15×21公分

ISBN-13　978-986-7034-49-6（平裝）

950.9　　　　　　　　　　　　96010077

攝影藝術簡史

鄭意萱・著

發行人 ・ 何政廣
主編 ・ 王庭玫
文字編輯 ・ 謝汝萱、王雅玲
美術設計 ・ 苑美如

出版者 ・ 藝術家出版社
台北市重慶南路一段147號6樓
TEL：（02）2371-9692～3
FAX：（02）2331-7096
郵政劃撥：01044798 藝術家雜誌社帳戶

總經銷 ・ 時報文化出版企業股份有限公司
倉庫：桃園縣龜山鄉萬壽路二段351號
TEL：（02）2306-6842

南部區域代理 ・ 台南市西門路一段223巷10弄26號
TEL：（06）261-7268
FAX：（06）263-7698

製版印刷 ・ 欣佑彩色製版印刷股份有限公司
初版／2007年6月
再版／2010年3月
三版／2014年3月
定價／新台幣280元

ISBN-13　978-986-7034-49-6（平裝）